世界名畫家全集　何政廣主編

馬奈 Manet

藝術家出版社

印象主義創始者

馬奈
Manet

何政廣◉主編

藝術家出版社

目　錄

前言

　　愛德華・馬奈(Edouard Manet 1832－1883)是十九世紀印象主義的奠基人，也可說是印象主義的創始者。但是他從未參加印象派的展覽，實際上他並非真正的印象主義畫家。

　　將馬奈與印象主義畫家聯繫在一起，主因是他在一八六三年創作深具革新精神的〈草地上的午餐〉，在落選沙龍展覽轟動一時，一群年輕藝術家即以馬奈為首在巴黎蓋波瓦咖啡館定期聚會，討論藝術上的問題。他們都具有不滿藝術現狀，不甘因循守舊，期望開拓新藝術境界的創作傾向。馬奈創作探索新路的繪畫作品，在〈草地上的午餐〉之外，尚有〈奧林匹亞〉、〈杜維麗公園的音樂會〉、〈弗利・貝傑爾酒館〉(主題是立於吧台面向觀眾的女招待，背景為一面大鏡子映照出各種酒瓶和陳設，燈光閃耀，若隱若現的開闊場景以及人聲吵雜的氣氛，呈現市民生活景象。)等許多名畫，在色光和構圖形式上的創新，使馬奈成為印象主義的奠基者。

　　從達文西以來，經過三個世紀之久，支配油畫表現的明暗法是以色彩明暗效果描繪出形體(人體或物體的立體感)，從光的部分(明亮色彩的部分)到陰影的部分(陰暗色彩的部分)的漸次轉移，結果造成中間調的部分，亦即明部、半暗部、暗部的描繪，使畫面形成立體的構成。十九世紀法國官展派的畫家們，都遵守這種大師的明暗法模範，因而造成濃褐色的濫用。馬奈摒棄這種明暗法，改而採用大膽彩色法描繪人體與物體的立體感，不用褐色畫陰影，而是在畫面上導入光(明色)的刻畫，就如〈草地上的午餐〉和〈奧林匹亞〉畫中的裸女，以同一種膚色描繪人體，使西歐繪畫從三次元錯覺的至上命令解放出來，走向二次元平面的畫布擴展，邁出革命性的一大步，也是繪畫走向現代性關鍵的一步。

　　一八七四年，馬奈畫了一幅〈船上作畫的莫內〉，這幅畫最能說明印象派畫家作畫的特徵，在於「現場性」，把畫架畫布搬到自然風景中，現場作畫，由於眼睛一邊看景物，一邊要用畫筆把景物描繪在畫布上，景物的光線不斷變化，作畫要把握這種光景的瞬間變化，便不能調色太多，甚至把顏料直接塗在畫布，藉顏料在畫面的點描重疊，筆觸也無法塗得工整，主要在強調整體畫面的氣氛與現實場景近似，因此印象派的繪畫帶來外光與色彩的重大轉變。

　　美術史家曾將馬奈最初的大作〈杜維麗公園的音樂會〉，與開啟法國十九世紀繪畫之幕的大畫家路易・大衛的〈拿破崙的加冕禮〉相比擬，同是一種構圖與表現突出傑作，大衛作品是大革命時代的「英雄性」體現；馬奈名畫則是刻畫十九世紀法國首都文化藝術中心地巴黎流行時尚社交熱鬧場景，是馬奈體現波特萊爾「現代生活的英雄性」理論的一個特寫。

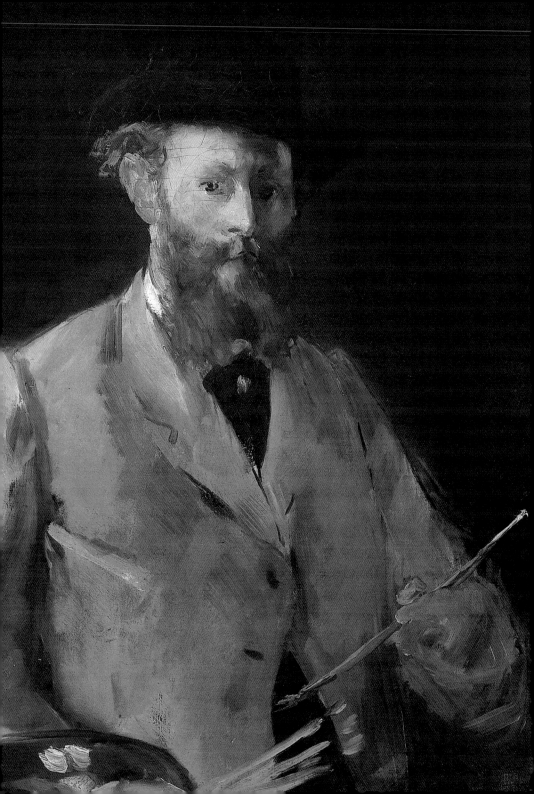

印象主義的創始者
馬奈的生涯與藝術

　　清楚、坦誠、文雅，及其大師手法的掌握顏料之能力，是馬奈(Edouard Manet,1832-1883)的藝術給我們的第一印象。從他的作品，我們意識到，藝術就是藝術，無關乎美學，亦不需任何特殊學識，我們很容易就能融入欣賞。然而，這樣的第一印象卻是錯的。因爲在其溫和的外表之下，馬奈的藝術其實充滿了陷阱與矛盾，以至沒有人能夠分析那究竟是他的特質，還是缺點；故而其地位至今仍爭論不休。「讓人感覺不愉快的寫實主義者」，或不幸的被歸類爲「天生的浪漫主義者」；「開啓現代之門」的藝術家；「身爲偉大的畫家，卻被冠上印象主義，是可悲的偏離」；「現代學派最傑出的大師」或「缺乏創造力、平庸而呆板的」；「夢想家」或「一點想像力都沒有」；「終結所有改革的改革者」或「沒有革新，甚至連一點反抗都沒有」；「廉價藝術的販售者」，「失之於沒有什麼『榮譽』心」。以現在的眼光來看，以上種種評論實在荒謬，但是不可否認的，其中確有某種程度的真實性。

　　要將馬奈種種異乎尋常的表現做一調和的解釋，並分辨出前後一致的模式，是件不容易的事。然而，如果我們了解馬奈那根深蒂固的雙重性格，以及藝術家多樣的面貌，便不難了解：他是一個盡責而顧家的丈夫，也是一個頑固而急進的人；一位虔誠的天主教徒，也是懷疑人道主義真理的人；是個易受騙而無辜的人，卻也狡詐而詭計多端；是激進的社會主義者，也是循規蹈矩的

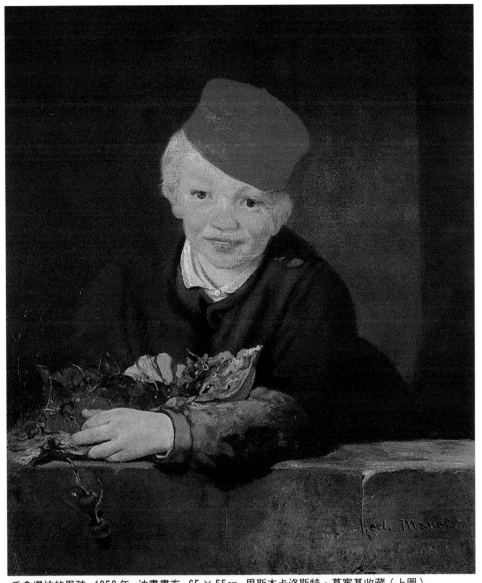

手拿櫻桃的男孩　1858 年　油畫畫布　65 × 55cm　里斯本卡洛斯特‧葛賓基收藏（上圖）
自畫像（局部）　1879 年　油畫畫布　83 × 66.7cm　紐約私人收藏（9 頁圖）

　　小市民；一位努力工作的藝術家，也是縱情夜間派對舉止優雅的放蕩子。這並不是說馬奈是一個偽君子，而是他實在是太聰明、太誠實了。他不是精神分裂患者，性情多變是因為他的人格太完整了。

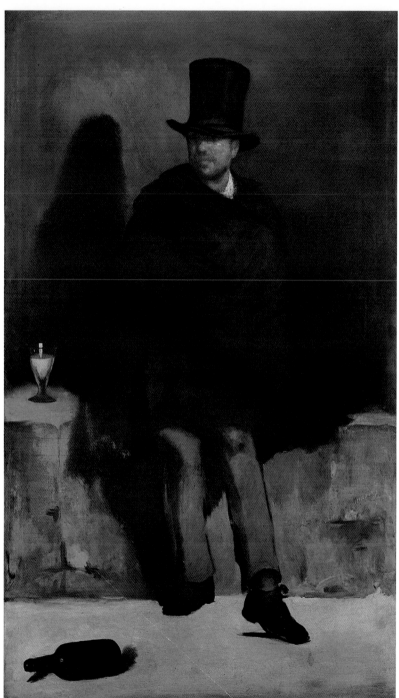

苦艾酒徒　1858～1859 年　油畫畫布　181×106cm　哥本哈根新卡斯堡美術館藏

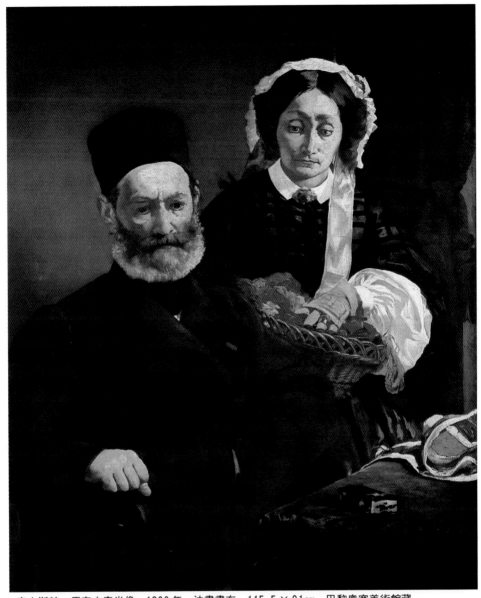

奧古斯特·馬奈夫妻肖像　1860年　油畫畫布　115.5×91cm　巴黎奧塞美術館藏

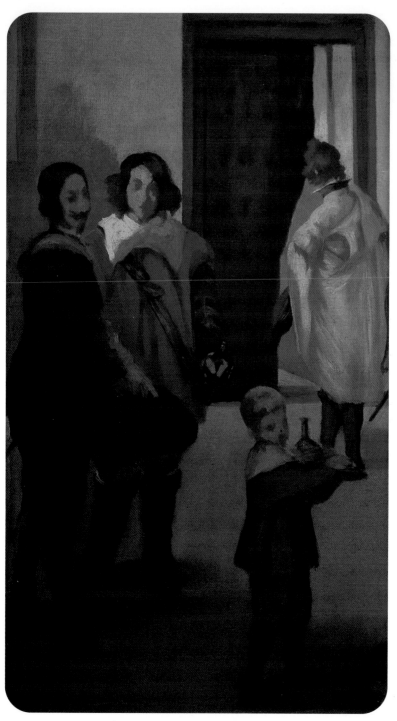

維拉斯蓋茲之夢—
西班牙騎士與端盤
的兒童　1860 年
油畫畫布
45.5 × 26.5cm
法國里昂美術館藏

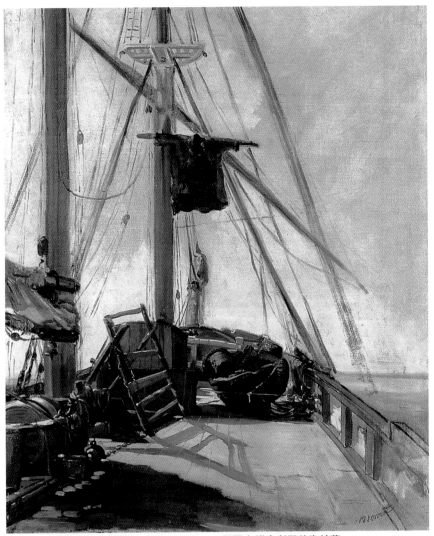

甲板上　1860年　油畫畫布　56.4×47cm　墨爾本維多利亞美術館藏

結合新舊觀念的新作風

　　馬奈渴望自己是舉世公認的大師，就像安格爾(Jean Auguste Dominique Ingres,1780-1867)那樣。他以自己的藝術淵源來自吉奧喬尼(Giorgione,1476/8-1510)和提香(Titian,1487/90-1576)感到驕傲

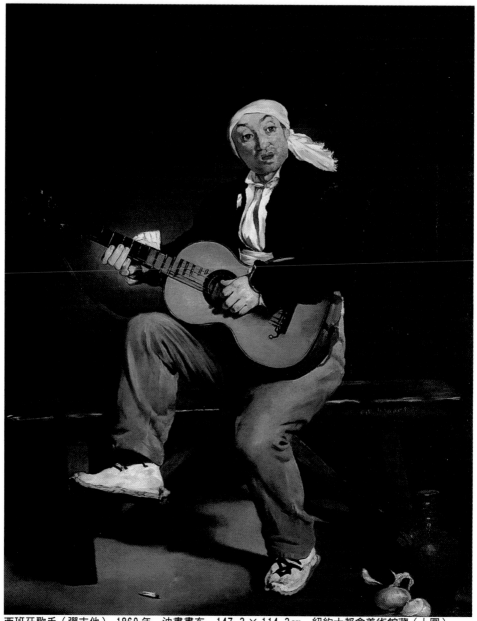

西班牙歌手（彈吉他） 1860年 油畫畫布 147.3×114.3cm 紐約大都會美術館藏（上圖）
彈吉他 1860年 銅版畫 29.8×24.4cm 英國格拉斯科美術館藏（右頁圖）

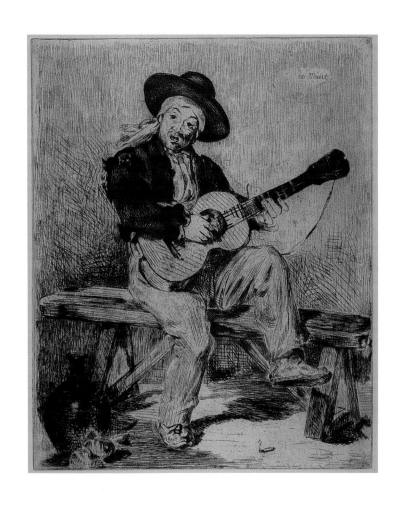

，雖然早期的歐洲藝術才剛開化沒有多久。馬奈也是最後一位具
有個人風格，依固定形式創作的偉大藝術家，而非以既定題材做
一系列的變化（如竇加、莫內和印象派藝術家）；此外，他堅持要
在公辦展覽會中展出自己的作品，他說：「沙龍展才是真正的挑戰
。只有在那兒，才能斷出個人的高下。」因此，他遵循過去的創作
模式，但卻厭惡扭曲現實的學院派教育，他認為，藝術應該表現
出時代精神；他覺得，昔日大師們的創作傳統已不再讓人信服，
如今有必要採行一種結合新舊觀念的新作風。他做到了，因為，
就像多數偉大的現代藝術改革者莫內、梵谷、塞尚、馬諦斯、畢

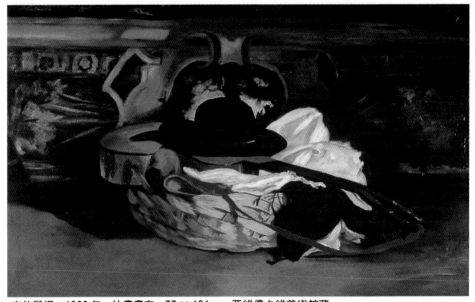

吉他與帽　1862年　油畫畫布　77×121cm　亞維儂卡維美術館藏

卡索、勃拉克一樣，他是一位藝術家，不是一位對美有著先入為主觀念的理論家。

　　就藝術創作來說，最好的作品出自直覺的表達，而非理智的處理過程。再者，包容對立的觀念正是馬奈的人格特質，這種個性有助於他將看似相互衝突的觀念融合在一起 —— 上至杜米埃（Honoré Daumier,1808-1879）、西班牙和威尼斯畫派的大師們、當代的攝影和雕刻，荷蘭畫家哈爾斯（Frans Hals,1581/5-1666），下至日本的木雕，以及許許多多其他的出處，都是孕育馬奈現代風格的泉源。因此，說他後知後覺，是不對的。然而，他真是現代繪畫的先驅嗎？我們也該公平看待庫爾貝（Gustave Courbet,1819-1877），他最先明白：不僅是取自歷史、傳奇、宗教的題材可以提昇道德，任何事物，無論是卑微，還是平凡，都值得藝術家注意。這個觀念改變了藝術家選擇創作題材的方向，正如馬奈的發現，改變了藝術家的創作風格。我們理應視他們兩人為現代美術運動之

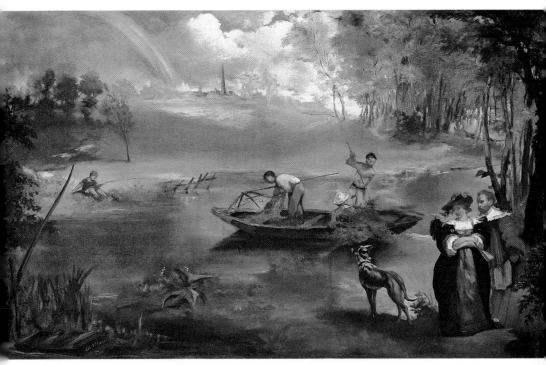

捕魚　1861～1863 年　油畫畫布　77 × 122cm　紐約大都會美術館藏

　　馬奈的雙重性格使得他的一生充滿了矛盾，例如，他在一八六七年展出他最具爭議性的作品時說：「馬奈從不想抗爭什麼⋯⋯他主張無需推翻過去的藝術，也無需建立新的秩序。」他的確是如此，如果我們認為那是違心之論，就是誤解他了。他性格中循規蹈矩的那一面，渴望獲得官方的認同，但是很幸運的，在他的藝術裡，這一面還不曾占過優勢。不僅循規蹈矩的那一面被人抹黑，說他才情不足，是廉價藝術的販售者的說法也一直沒有斷過。他絕非「失之於沒有什麼『榮譽』心」，對於自己的藝術創作，馬奈不肯讓步去迎合官方的認可。我們也很容易忽略，馬奈是一位對文學和音樂極有學養而敏感的人；從他與當代兩位偉大的詩人波特萊爾（Charles Pierre Baudelaire,1821-1867）和馬拉梅（Stéphane Mallarmé,1842-1898）是很好的朋友，以及出自法國官宦的家族背景

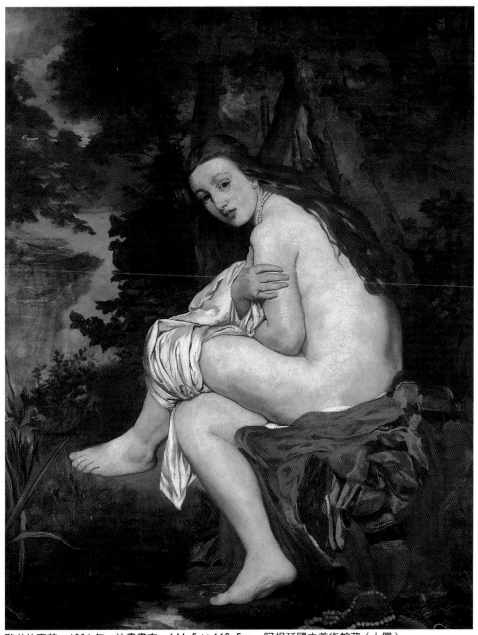

驚嚇的寧芙　1861年　油畫畫布　144.5×112.5cm　阿根廷國立美術館藏（上圖）
少年與狗　1860～1861年　油畫畫布　92×72cm　巴黎私人收藏（右頁圖）

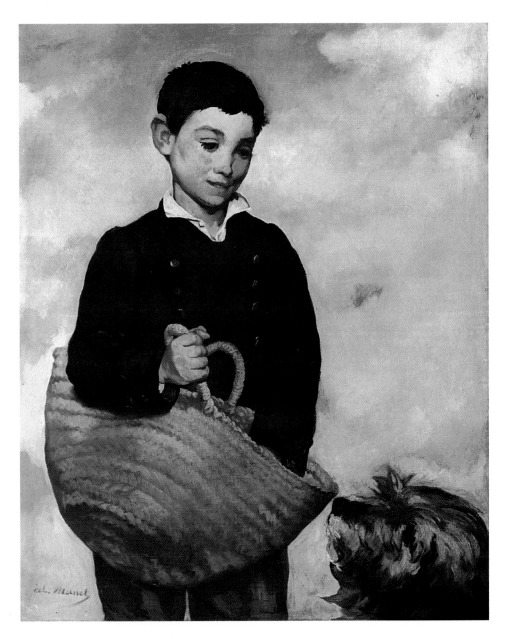

足以證明。

　　一八三二年出生於巴黎的馬奈，青年時當過水手，也學過法律。他的父親是一位出名的法官，母親則是業餘音樂家；他承繼了公正超然、穩健判斷、有道德勇氣、精明的個性，以及堅毅的

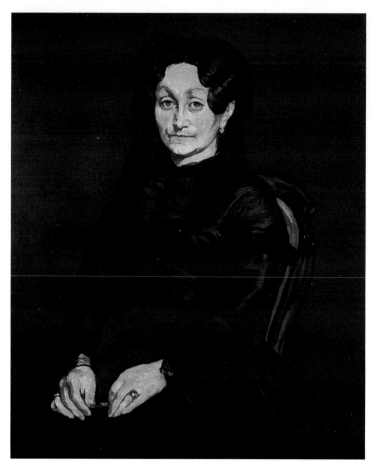

精神，正是這些特質支撐他度過了八年的嚴格訓練，以及日後終
其一生的艱苦奮鬥。他也繼承了父母那種要求勢必成功的性格，
而無涉於投機與追逐私利。

　　馬奈的循規蹈矩和叛逆，那就更不用說了。被忽略的事實是
，這位藝術家終其一生都是信仰堅定的左派共和黨員，是法蘭西
第二帝國最痛恨的人，卻是法國政治家甘貝特（Léon Gambetta,1838-
1882）、費理（Jules F. C. Ferry,1832-1893），以及小說家左拉（Emile
Zola,1840-1902）的摯友。作爲法王的藝術顧問，無疑加強了馬奈的
視野；此外，我們要知道，青年馬奈親身經歷，甚至描繪過，他
在十六歲時已經猛烈抨擊過拿破崙的選舉前景，並且深受一八四

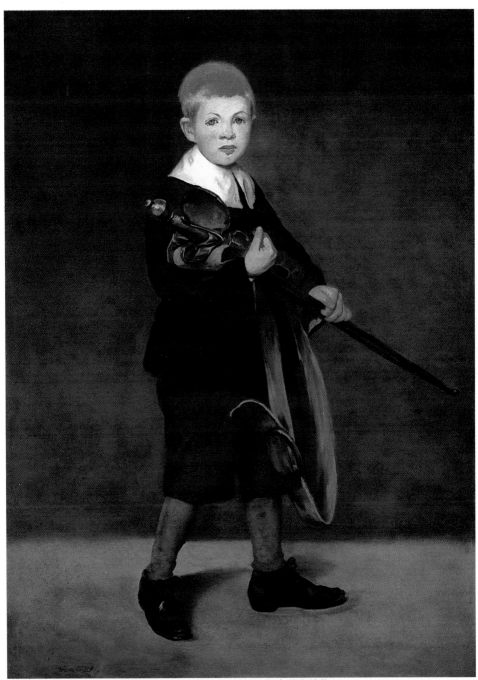

持劍少年　1861年　油畫畫布　131×93cm　紐約大都會美術館藏

波特萊爾女友肖像　1862年　油畫畫布　90×113cm　布達佩斯國立美術館藏（上圖）
波特萊爾女友肖像（局部）　1862年　油畫畫布　布達佩斯國立美術館藏（右頁圖）

八年和一八五一年的革命影響。由於馬奈不喜歡誇耀個人的感情
，因此，從他的畫作中看不出他的政治理念爲何。然而，對於他
的某些畫作，我們又不得不有所聯想，如〈槍決墨西哥王馬克西米圖見78、79頁
連〉。

行事坦蕩　不會保護自己

　　馬奈從不隱藏自己的政治立場，所以在法國巴黎公社（革命政
府）時期，會入選「法國藝術家聯盟」，與柯洛（Jean B. C. Corot, 1796-
1875）、庫爾貝及杜米埃等人並列，亦不足爲奇。其實馬奈當時人
並不在巴黎，而他回巴黎後，革命政府正值末期，他與這個藝術
組織保持距離，因爲他不喜歡極端；不過，少數幾張描寫防禦工

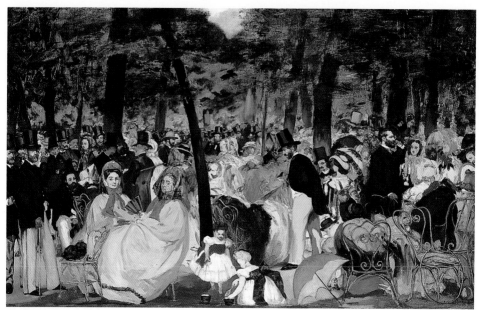

杜維麗公園的音樂會　1862年　油畫畫布　76×118cm　倫敦國立美術館藏

事的素描和石版畫，就不如以往的畫作來的超然，見證了他目睹
先遣部隊暴行的恐懼。革命政府瓦解後，馬奈想藉替雨果等朋友
畫像，及英雄甘貝特的演講來表達自己的自由思想，但是甘貝特
忙得無法在兩次議會期間挪出空來；兩頭皆落空，馬奈向普魯斯
特(Antonin Proust)抱怨，儘管甘貝特已經很激進了，但是共和黨員
在藝術方面還是很保守。

　　巴黎公社的記者亨利‧侯榭弗(Henri Rochefor)乘船逃脫囚犯
隔離區的事轟動一時，這次，馬奈運氣不錯，說服了他入畫，並
且畫了兩幅畫來讚揚他的事蹟。馬奈將這個聲名狼藉的革命分子
視為英雄已經是夠嚇人的了，他又在一八八一年的沙龍展中展出
侯榭弗的肖像畫，朋友們都認為他瘋了；此舉讓他差一點無法獲
得渴望已久的沙龍獎與榮譽勳位勳章。侯榭弗並不喜歡馬奈的畫
，但是在其表兄的慫恿下做了馬奈的模特兒，他不肯買下此畫，
後來賣給了歌唱家福爾(Faure)。馬奈的個性就是這樣，他在藝術
上不會保護自己，在政治上更是如此。

杜維麗公園的音
樂會（局部）
1862年
油畫畫布
倫敦國立美術館
藏（右頁圖）

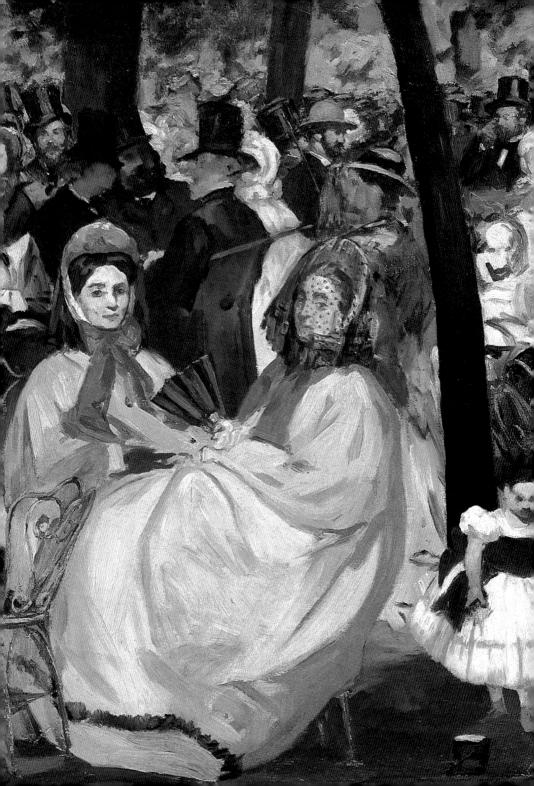

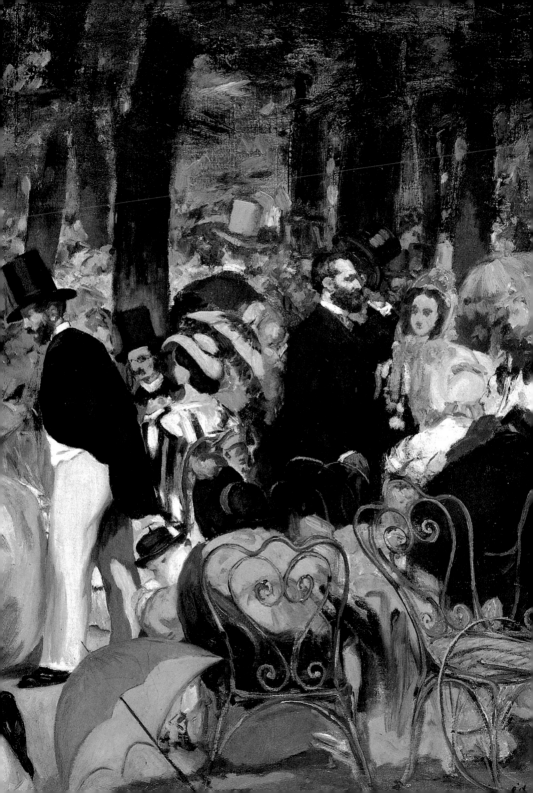

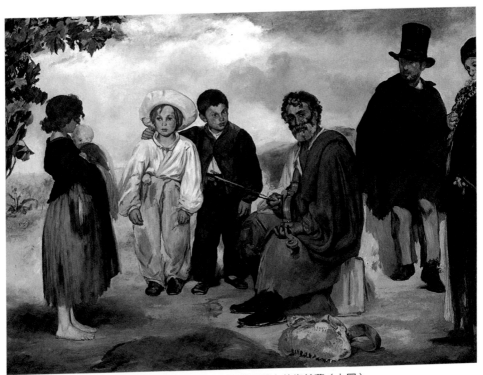

老樂師　1862年　油畫畫布　186×247cm　華盛頓國立美術館藏（上圖）
杜維麗公園的音樂會（局部）　1862年　油畫畫布　倫敦國立美術館藏（左頁圖）

　　一如他的政治理念，馬奈早年便顯露他對藝術的革命性態度。據說他不喜歡學校，就連他舅舅為他安排的素描課程他都覺得無聊，在畫石膏像時畫漫畫，因而被趕出課堂。臨摹歷史畫，他也覺得不合時宜而荒謬，還是學生的時候他就批評狄德侯（Denis Diderot,1713-1784）所主張的「藝術家不該畫身著當代衣飾的人物。」馬奈認為：「我們必須置身於屬於自己的時代，畫出自己親眼所見。」馬奈在青年時期個性就十分強烈。他那嚴厲的父親想要強迫他從事法律工作時，他堅持要進海軍學校，然而他沒有通過一八五〇年的入學考試，他說服父親讓他跟隨托馬‧庫退赫（Thomas Couture）習畫。和馬奈一起在畫室習畫，也是他畢生好友的安東尼

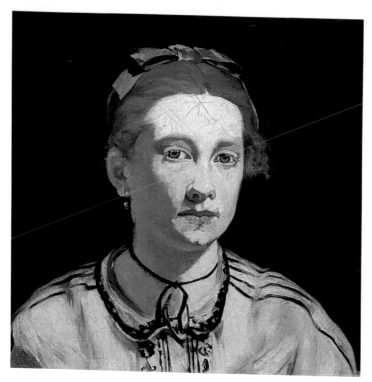

維克多莉‧姆蘭肖像
1862 年　油畫畫布
43 × 43cm　波士頓
美術館藏

‧普魯斯特，對於此一時期的馬奈形容得最為貼切。他這樣形容馬奈：「中等身材，體型壯碩。昂首闊步時的優雅姿態使他更具溫柔的魅力。儘管步態誇張，佯裝巴黎男孩說話時緩慢而拉長的語調，卻一點也不粗俗。是個有教養的人⋯⋯」

　　馬奈和庫退赫的關係微妙。日後他會如此不屑其師，當然令人困窘，卻讓人難以置信。他跟庫退赫習畫六年，最後還據此發展出一種風格，如早期的作品〈安東尼‧普魯斯特的肖像〉，以及眾多做作中的〈手拿櫻桃的男孩〉，讓人一看就想起庫退赫一八四六年畫的男孩習作。問題在於，很少有人認為庫退赫是一個思想自由、反抗學院教育的人，看他畫的學生素描豬鼻子的諷刺畫，只會覺得他無緣無故痛恨寫實主義。尊崇庫退赫的馬奈由衷相信其師終究會接受寫實主義的觀點，結果在一八五九年他提出自己的第一幅寫實畫作〈苦艾酒徒〉，想要獲得庫退赫的認可時，才發

圖見 11 頁

圖見 12 頁

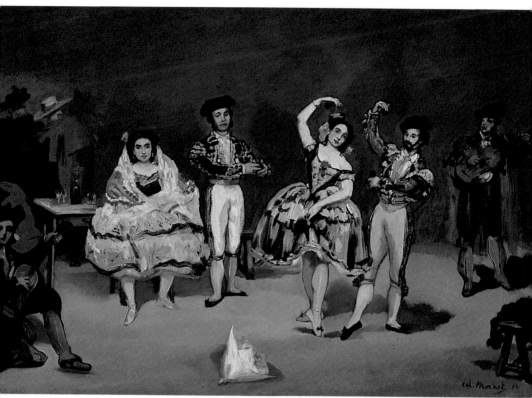

西班牙舞　1862 年　油畫畫布　61 × 91cm　華盛頓菲利浦收藏

覺自己大錯特錯。「這裡只有一個苦艾酒徒，」庫退赫評道：「就是愚蠢的畫者自己。」

　　這幅畫的風格來自杜米埃，題材則是受到波特萊爾的影響，畫中的模特兒是一個經常在羅浮宮附近出沒，名叫柯拉德（Colardet）的拾荒者。馬奈用裝滿酒的酒杯和空瓶子來突顯戴著禮帽的人物，是他首次利用靜物加強人物屬性的畫作。

　　〈苦艾酒徒〉一畫造成馬奈和庫退赫決裂，並且也導致馬奈開始向官僚制度屈服，因為一八五九年的沙龍展評審拒絕了這幅作品。雙重打擊使得馬奈決定採用較不具爭議性的題材參加下一次的展覽。一八六○年到一八六一年間的冬天，馬奈正進行一幅以魯本斯（Peter Paul Rubens,1577-1640）之後的版畫為本，大規模的風

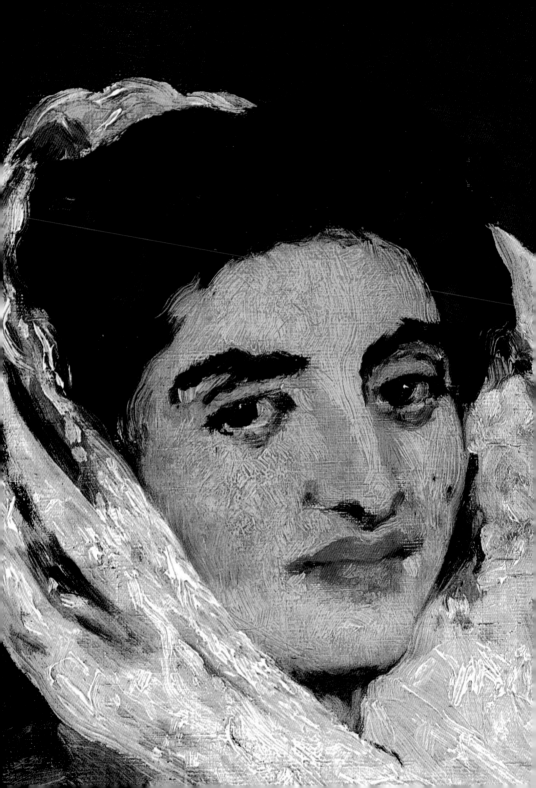

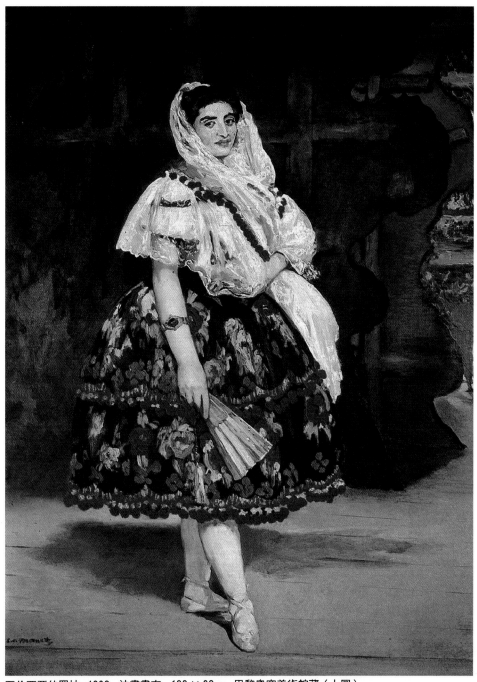

瓦倫西亞的羅拉　1862　油畫畫布　123×92cm　巴黎奧塞美術館藏（上圖）
瓦倫西亞的羅拉（局部）　1862　油畫畫布　123×92cm　巴黎奧塞美術館藏（左頁圖）

景裸體畫作（初稿藏於挪威奧斯陸國立美術館）。這幅畫本來要參加沙龍展，但是馬奈終究並不滿意，捨棄此畫，另以該年較早完成的兩幅畫參展：〈奧古斯特‧馬奈夫婦肖像〉、〈西班牙歌手〉。兩幅畫都爲評審委員所接受，〈西班牙歌手〉一畫還榮獲二等獎章，馬奈高興極了，認爲自己已經開始建立聲譽。

圖見 13 頁

圖見 16 頁

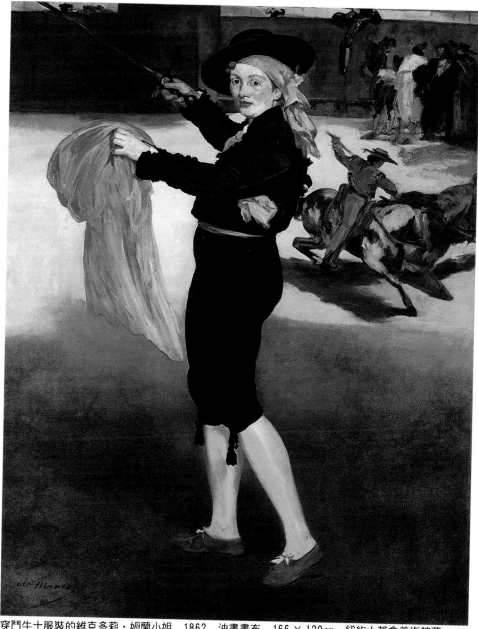

穿鬥牛士服裝的維克多莉・姆蘭小姐　1862　油畫畫布　166×129cm　紐約大都會美術館藏

葬禮　1867 年　油畫畫布　72 × 90 cm　紐約大都會美術館藏

中間色調消失了

　　讓人驚訝的是，沒有人發現馬奈減少使用中間色調這項風格上的革新，我們可以說，這兩幅畫為十九世紀的藝術發展立下了指標。先不論多數沙龍展畫作常見的赭黃——馬奈稱之為肉汁色——及明暗層次，畫中吃著洋蔥，大口喝酒的吉他手，全身籠罩在刺眼而單調的燈光下，整個畫面逼真得嚇人。推翻中間色調的優勢謬論，馬奈確立了藝術家有權運用自己喜愛的顏料、色調來作畫，對印象主義的發展及日後的藝術影響深遠。一八六一年底

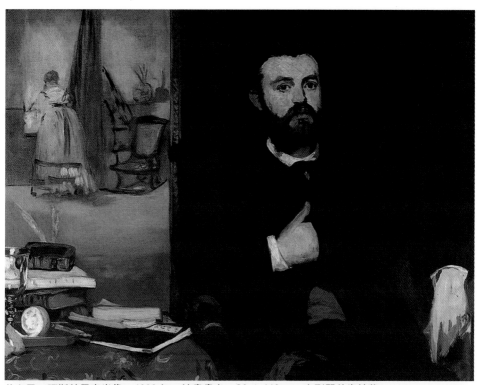

莎卡里・阿斯特里克肖像　1866 年　油畫畫布　90 × 116cm　布列門美術館藏

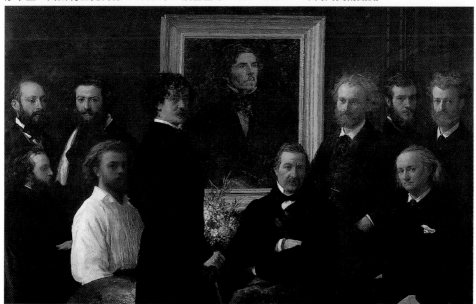

范坦・拉突爾　德拉克洛瓦禮讚　（右起第二人為波特萊爾，第四人為馬奈）　1864 年　油畫畫布
160 × 250cm　巴黎奧塞美術館藏

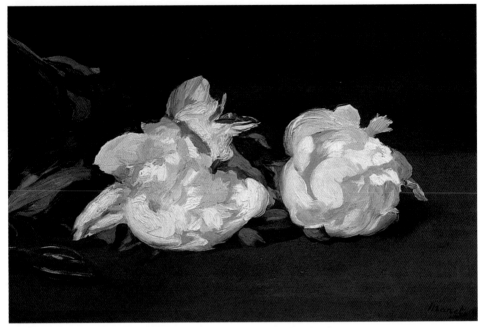

靜物（白牡丹）　1864 年　油畫畫布　31 × 46.5cm　巴黎奧塞美術館藏

，馬奈發現自己為一小群熱情的年輕藝術家所圍繞，他們視馬奈為
新時代的大師！

　　一八六二年對馬奈的藝術發展來講是關鍵性的一年。為了鞏固
他一八六一年的成功，這位三十一歲的藝術家開始著手一系列規模
不小的畫作。首先是〈老樂師〉，這幅畫是馬奈當年最具雄心的畫作 圖見 29 頁
，集他早期繪畫各種風格影響之大成，部分靈感來自維拉斯蓋茲的
(Velázquez,1599-1660)〈酒徒〉，馬奈雖未見過這幅畫，但是他從哥
雅(Francisco de Goya,1746-1828)的版畫擷取了二手印象。畫面明亮
的色調顯示出馬奈逐漸開始依賴直接觀察巴黎人所得之印象，然而
，儘管〈老樂師〉的用色豐富而鮮麗，但並非成功之作，因為它很明
顯是以幾張不同的習作拼湊出來的。畫中的老樂師出自維拉斯蓋茲
的〈酒徒〉和希臘哲學家克里希波斯肖像的綜合；右邊披斗篷戴高帽
的人，即是〈苦艾酒徒〉的再現；穿白衣服的小孩，出自法蘭德斯畫
家華鐸(Jean Antoine Watteau,1684-1721)的〈吉爾〉。

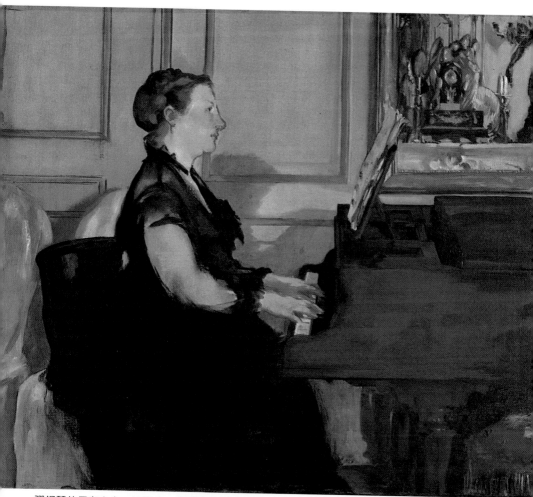

彈鋼琴的馬奈夫人　1868年　油畫畫布　38×46.5cm　巴黎奧塞美術館藏

〈老樂師〉這幅畫談不上什麼空間感、時間感和構圖，更遑論畫中人物主題及關係。這是馬奈一八六〇年代許多畫作中常見的缺點，很明顯的，馬奈的構圖能力不佳。作為一個無法獨當一面的藝術家，與其掩飾此項缺點，不如明智的利用學校教的構圖準則；馬奈一再地專注於此，只關心透視效果，嘗試將其運用在通俗的，他稱之為天真的日常生活組合上。這種作法很大膽，但是

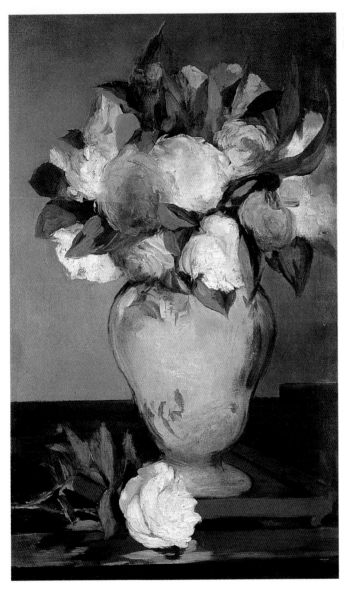

芍藥花　1864 年
油畫畫布　59 × 35cm
紐約大都會美術館藏

他的一些人物構圖，例如在〈老樂師〉一畫裡，一排偶然放在一起
的人物，十分鬆散。結果，空間感被馬奈的慣性弱點、不按牌理
出牌的個性給破壞了；〈草地上的午餐〉背景中不成比例的婦人，〈　　　　圖見 47 頁
國際畫展一景〉前景中細小的男孩，〈布隆訥海灘〉手持遮陽傘的巨　　　　圖見 86 頁

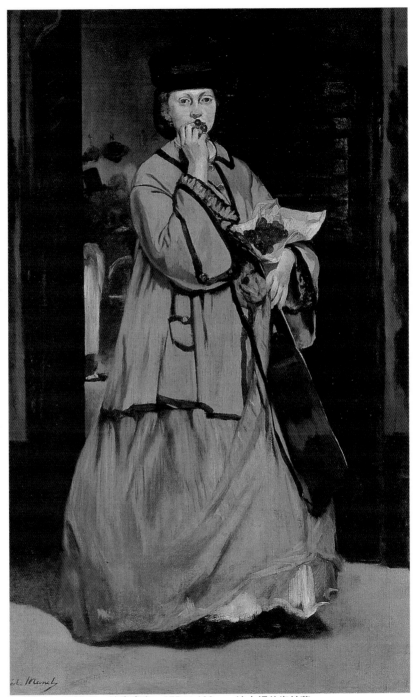

街頭歌者　1862年　油畫畫布　175×109cm　波士頓美術館藏

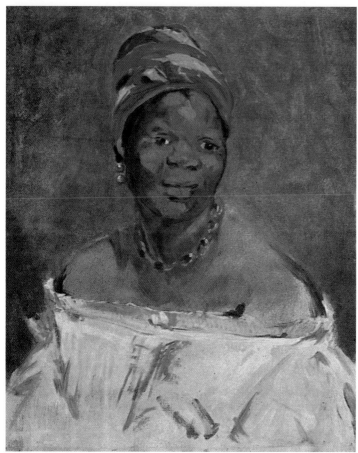

〈奧林匹亞〉畫中黑人侍女習作　1863 年　油畫畫布

大男人，等等皆是。是的，馬奈是一位極端自發性的畫家，「他
迫不及待地投入作畫，好像從來沒畫過那樣。」因此，他的畫，
有清新、流暢、精湛的技巧，也有笨拙、缺失的地方。然而，即
使他一開始很謹慎的打草稿，結果構圖還是很彆腳，尤其是景深
較深，或者圖中包含了兩個以上的人物或群體時，這種情形更是
明顯。

　　馬奈在構圖上的敗筆之作不少，他在一八六二年畫的一幅大
型人像畫可以為這個討論作個很好的句點。〈瓦倫西亞的羅拉〉是　圖見 33 頁
幅成功之作，人物姿態來自哥雅，背景取自杜米埃一八五七年的

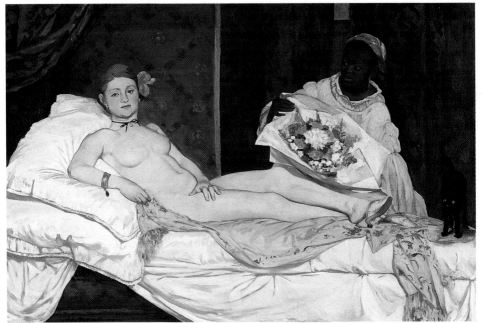

奧林匹亞　1863 年　油畫畫布　130 × 190cm　巴黎奧塞美術館藏

石版畫；不過，馬奈將不同的元素恰如其分地調和在一起，整個畫面巧妙地凸顯出後臺的真實感，與戲院的浪漫幻影氛圍形成對比。瓦倫西亞的羅拉本名羅拉·梅力亞，是坎普路比西班牙芭蕾舞團的舞星，馬奈說服舞團老板帶領團員至比利時畫家史蒂文斯（Alfred Stevens,1817-1875）的畫室為他擺姿勢作畫。雖然羅拉自負的樣子不免讓人想到哥雅，不過，基本上，馬奈的畫紀錄了他所觀察的舞者本人。

愛上西班牙風格

　　馬奈是一個熱情的西班牙迷，這也說明了他某段時期的特有風格。西班牙風起於一些浪漫時期的詩人和作家，如德奧非爾·戈蒂耶（Theophile Gautier）、馬拉梅和雨果，這股風潮在一八三〇年代末期形成流行的狂熱。但是，熱潮到了一八四八年就逐漸減弱而終止

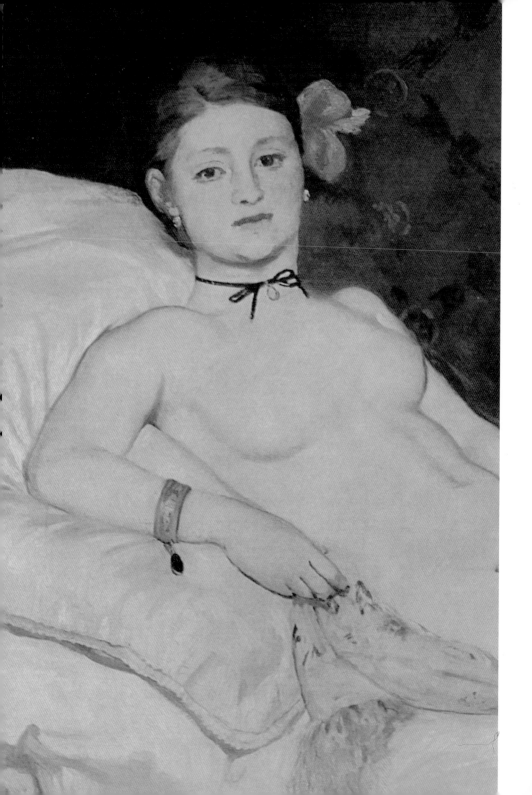

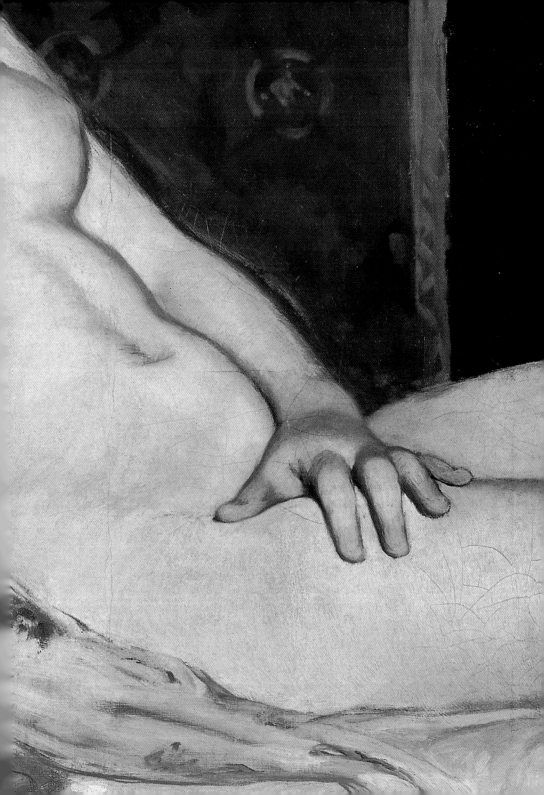

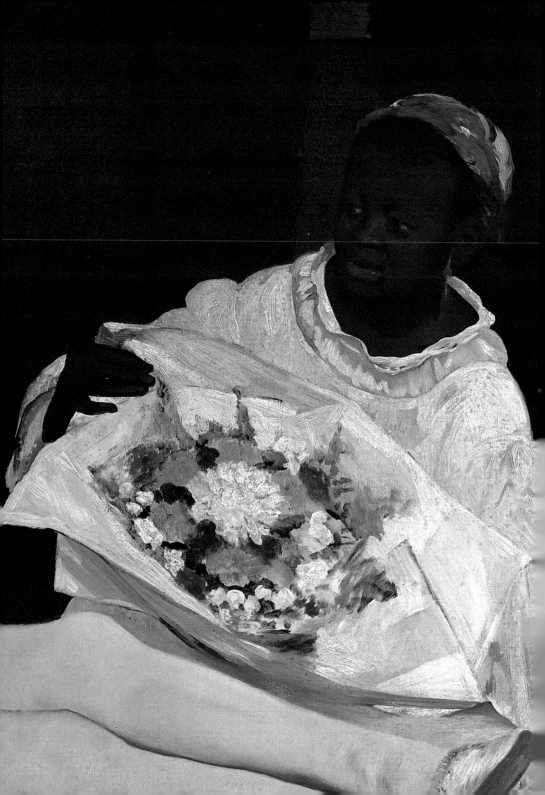

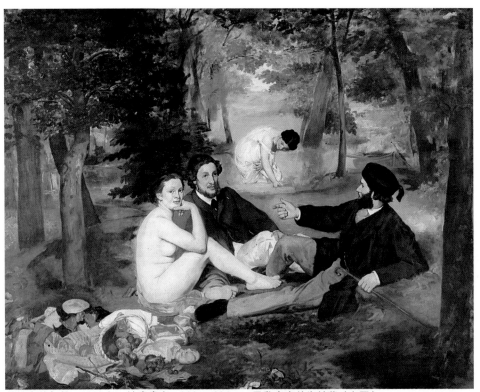

草地上的午餐　1863年　油畫畫布　208×264cm　巴黎奧塞美術館藏（上圖）
奧林匹亞（局部）　1863年　油畫畫布　巴黎奧塞美術館藏（44～46頁圖）

了。凡此種種皆影響馬奈，因爲他對變幻莫測的流行風潮格外敏感
。不過，我們也不要忽略，他的西班牙風格有一部分源自他對西班
牙藝術的直接體驗。

　　馬奈學生時期的少數幾幅作品，大多爲臨摹前輩大師之作，因
此我們無法得知他何時受到西班牙風的影響。確定的是，一八五〇
年代末期，馬奈與庫退赫決裂，他轉而向哥雅及維拉斯蓋茲尋求建
立新風格。所以在這段時期裡，馬奈畫作中經常出現的西班牙矯飾
主義風格並非全屬巧合；因爲，哥雅在一八五九年出版了一系列版
畫作品，這些作品深深打動了波特萊爾及其友人，馬奈亦不例外。
影響所及，馬奈創作了〈西班牙歌手〉，以及幾張哥雅風格的版畫。
馬奈極欣賞哥雅畫作中強烈的黑白對比效果，這有助於他捨棄使用
中間色調。在一八六〇年代的巴黎，要研習維拉斯蓋茲的作品不是

47

草地上的午餐（局部） 1863 年　油畫畫布　巴黎奧塞美術館藏

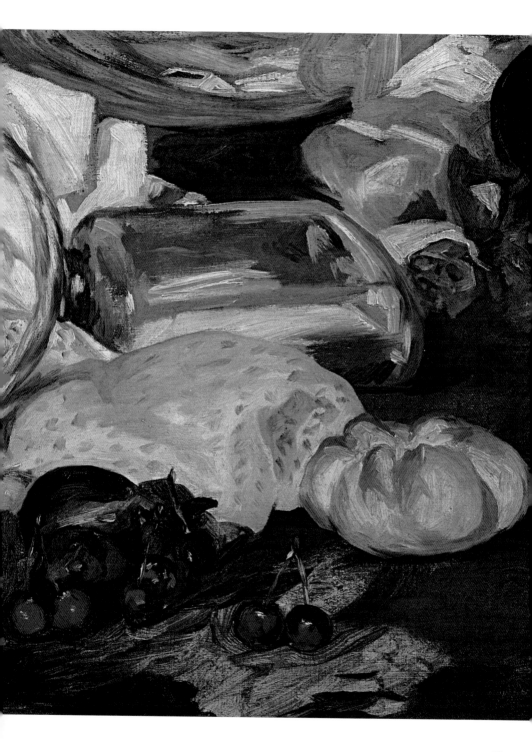

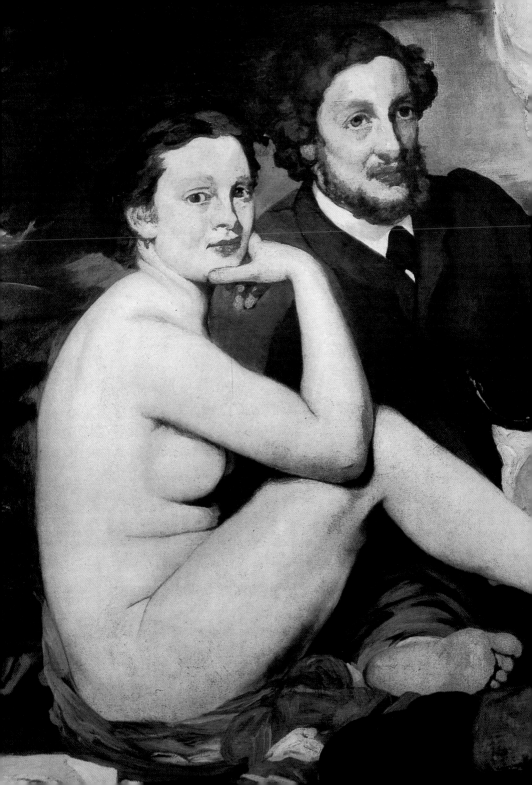

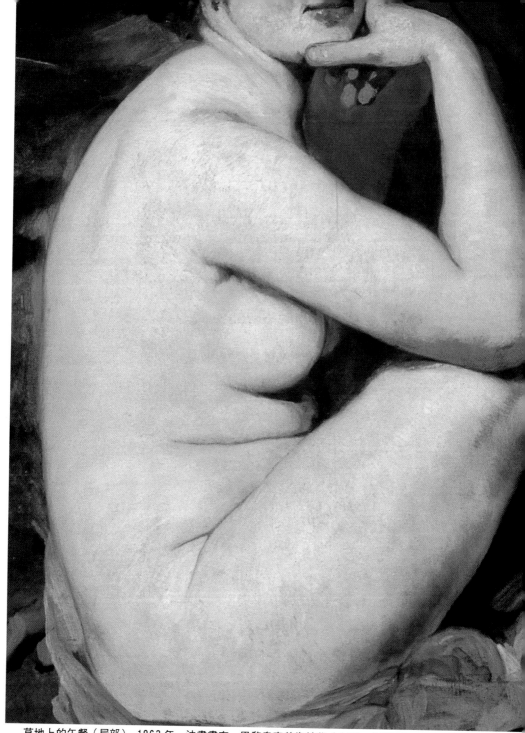

草地上的午餐（局部） 1863 年 油畫畫布 巴黎奧塞美術館藏（上圖、左頁圖）

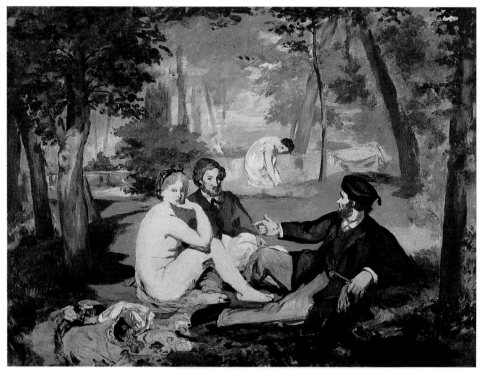

草地上的午餐　1863～1867年　油畫畫布　89×116cm　巴黎奧塞美術館藏（上圖）
草地上的午餐（局部）　1863年　油畫畫布　巴黎奧塞美術館藏（左頁圖）

那麼容易，即使如此，馬奈還是到羅浮宮去臨摹了幾幅維拉斯蓋茲的作品，他畫了幾幅油畫、素描，也有版畫，其中較著名的有〈馬格麗特的肖像〉和〈小騎兵〉。同一時期他又畫了兩幅〈向維拉斯蓋茲致敬〉，是描繪西班牙大師及其模特兒的假想之作。一八六二年，羅浮宮買下馬奈的〈菲利普四世的肖像〉，馬奈依此畫又作了一幅素描和一幅版畫。

　　馬奈的畫風和題材深受西班牙風的影響，特別是一八六〇年代他在戲院及音樂廳看到的各色西班牙表演者。因此當一八六三年，一隊鬥牛士團體來到巴黎時，馬奈邀請他們去他的畫室。結果他畫了〈旅店〉，描寫一群住在旅店的鬥牛士，正準備前往鬥牛。同樣的，在〈小騎兵〉一畫中，十幾個人呈帶狀排列，構圖也是有點鬆散，不過卻有一種生動的笨拙。

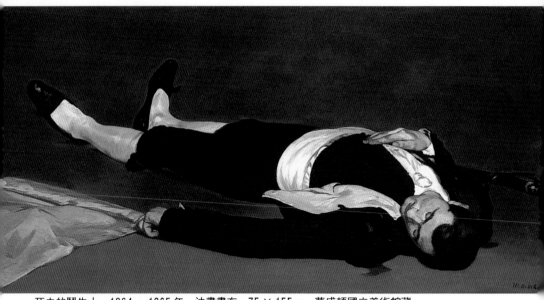

死去的鬥牛士　1864〜1865 年　油畫畫布　75 × 155cm　華盛頓國立美術館藏

　　馬奈的西班牙風維持了一段相當長的時間，讓他從一個聰穎的
學生轉變爲成熟而具獨創性的藝術家。浸淫在西班牙大師的作品中
，馬奈學會了如何濃縮和簡化畫面效果，如何讓群體的配置及態勢
自然呈現，如何活用黑色和灰色，一改過去庫退赫主張的乾塗和減
筆畫法，而表現出豐潤、自由、流動的色澤。經由學習直接從生活
中的西班牙題材入畫，而不仰賴逼真、浪漫或異國風情的效果，使
馬奈成爲一位率直、超然的「現代生活畫家」，在一八六〇年代初期
及一八七〇年代末期，創作出一些讓人印象深刻的畫作。

現代生活畫家

　　波特萊爾提出「現代生活畫家」── 從時尚粹取詩意，自瞬間呈
現永恆的藝術家 ── 這個觀念時，他所屬意的是法國插畫家康士坦
丁‧季斯（Constantin　Guys,1802-1892）。不過，這篇有名的文章也
適用於當時他的好友馬奈。波特萊爾對「現代生活畫家」所下的定義

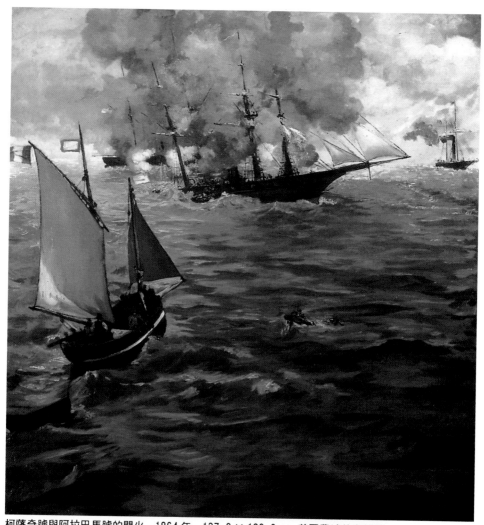

柯薩奇號與阿拉巴馬號的開火　1864年　137.8×128.9cm　美國費城美術館藏

是，一個與群眾打成一片而游手好閒的人，注意世事，置身其中，卻保有自己的個性。他擬想出來的是一個對於人生有著與生俱來的好奇心，對四周事物充滿了興趣，滿足於旁觀，卻又客觀的人。這不正是馬奈所嚮往的嗎？也是他一八六二年畫的〈杜維麗公園的音樂會〉的寫照，這幅描繪當代生活的大型畫作，不僅是馬奈個人發展中最重要的一幅作品，也是法國現代藝術發展過程中的重要畫作

圖見26頁

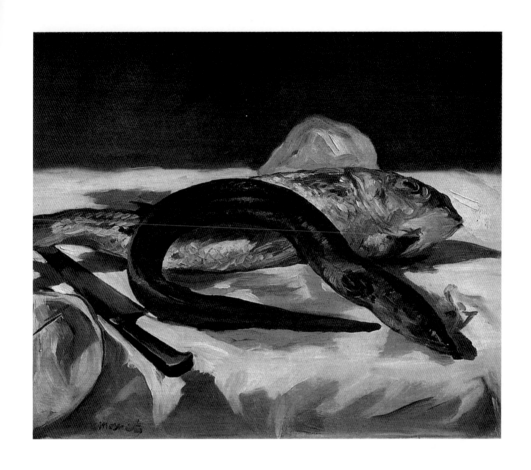

　。事實也是如此，許多人認為，這幅畫的構圖其來有自，因為它讓
我們想起了十八世紀聖-奧本（Saint-Aubin）和德比科（Debucourt）的風
俗研究，它也和杜米埃的石版畫、季斯及其他插畫家所繪的巴黎人
生活關係密切。此外，它在其他各方面也原創力十足：它是第一張
具有說服力的描繪戶外活動的畫作（不同於直接的寫生習作）；是法
國首幅捨棄「修飾」與「細膩」，而以一般印象來呈現動態景象的重要
繪畫；是第一幅紀錄十九世紀中產階級生活，超然而寫實的畫作；
事實上，它也是實至名歸的現代繪畫，的確是波特萊爾所說的「現
代」。

　　現代不是指那些美化了的、流行而平庸的天使或女妖題材；沒
有畫室的沉悶氣息，更不是那些往往糟蹋了庫爾貝回歸田園生活的

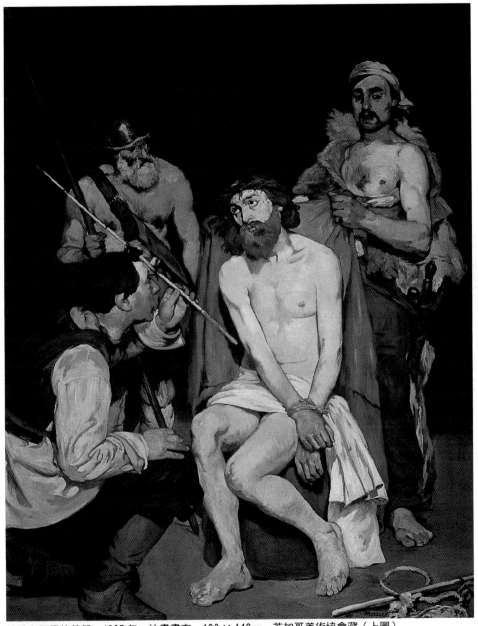

被兵士侮辱的基督　1865 年　油畫畫布　190 × 148cm　芝加哥美術協會藏（上圖）
畫鰻魚與紅烏魚的靜物　1864 年　油畫畫布　38×46cm　巴黎羅浮宮美術館藏（左頁圖）

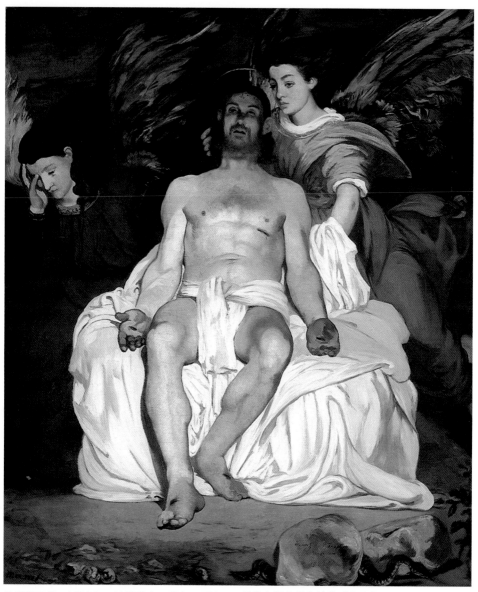

基督與天使　1864 年　油畫畫布　179 × 150cm　紐約大都會美術館藏（上圖）
基督與天使（局部）1864 年　油畫畫布　179 × 150cm　紐約大都會美術館藏（右頁圖）

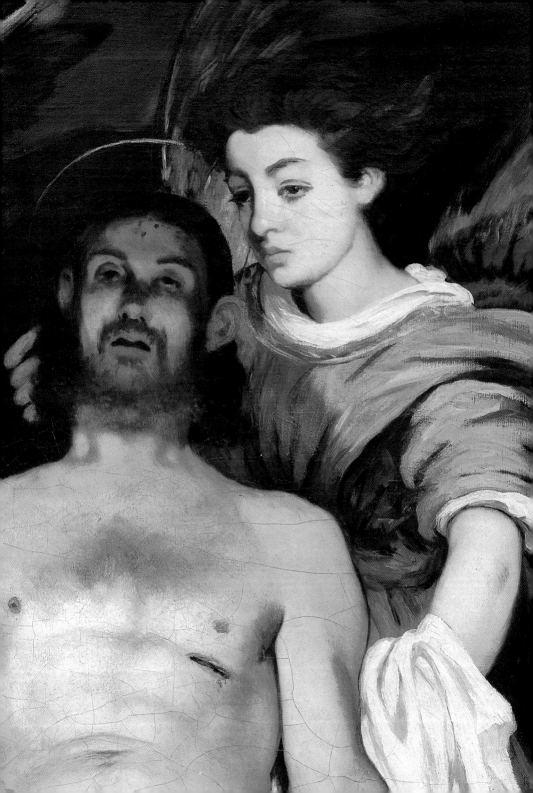

倫夏恩的賽馬　1867年　油畫畫布　43×83cm　芝加哥美術協會藏

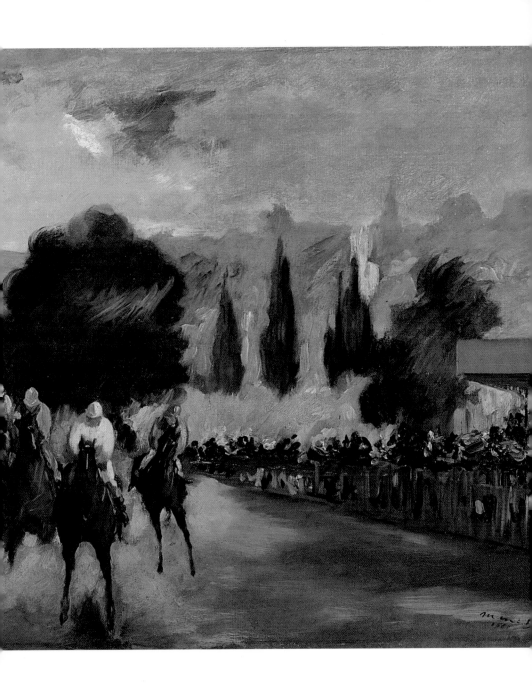

61

果物　1864 年
油畫畫布
45 × 73cm
巴黎奧塞美術館藏

寫實主義興論。和庫爾貝的大畫〈畫家的畫室〉一樣，馬奈把自己和友人都畫進去了，不同的是，馬奈把自己放在畫面最左邊的位置；其他則有詩人查泰利・阿斯特魯（Zacharie Astrue）、作曲家奧芬巴哈（Jacques Offenbach,1819-1880）、作家戈蒂耶、范坦・拉突爾（Henri Fantin-Latour,1836-1904）、巴利洛家族的畫家阿伯特（Albert de Balleroy），以及馬奈的哥哥尤金等人。一群穿著時髦的人，在推勒里宮花園裡享受一場露天音樂會。〈杜維麗公園的音樂會〉不是描繪什麼特殊節慶，只是日常生活的紀錄，而且其構圖有別於一般傳統的繪畫，畫面中央部分幾乎無法辨識，因此展出後造成很大的騷動。不精緻的表現手法，再加上看見自己不拘形式而真實的呈現在大眾面前，激怒了巴黎人。

　　一八六二年的重要畫作〈街頭歌者〉，人們也以相同的理由攻擊馬奈。這幅作品畫一個邋遢的巴黎街頭歌者從一家低級的小酒館走出來，是馬奈有一回和他的好友安東尼・普魯斯特經過某一處巴黎老市區時看見的景象。那名婦人提著裙子，拿了一把吉他，馬奈逕自向她走去，要求她做他的模特兒。婦人笑而不答。馬奈對普魯斯

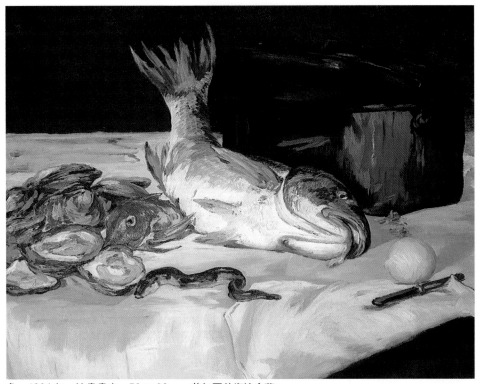

魚　1864 年　油畫畫布　73 × 92cm　芝加哥美術協會藏

特說：「她若不願意，我就找維克多莉。」維克多莉‧姆蘭(Victorine
Meurent)是馬奈在一八六〇年代最喜歡用的模特兒，她自己也畫畫
，馬奈的許多作品畫的就是她，如〈草地上的午餐〉、〈奧林匹亞〉、

圖見96頁 〈鐵路〉等。畫中婦人的表情空洞而疏離，直直望向前方，卻又視而
不見。刺眼的光線照得婦人的臉龐有如一張面具，為黝黑、圓睜的
雙眼所穿透；深紅色的櫻桃和盛著櫻桃的黃紙，為暗褐、灰綠的畫
面帶來了一絲生動的氣息。光線突顯了人物的輪廓，將她自背景中
浮現出來。

受到日本浮世繪版畫的影響

〈街頭歌者〉的題材處理得有些淒涼感人，一般人卻可能忽略了

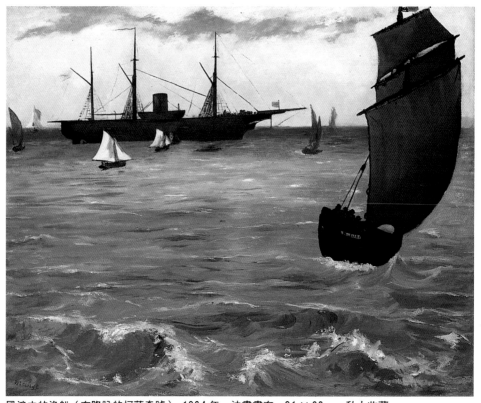

風浪中的漁船（布隆訥的柯薩奇號）　1864年　油畫畫布　81×99cm　私人收藏

這其實是很常見的事物。畫本身並不濫情，也不涉及任何軼事趣聞
；糟的是，正如保羅・曼茲(Paul Mantz)所說，「畫中盡是零亂而不
諧調的黑白色調，形成暗淡、粗糙、不祥的畫面效果」。造成這種
「零亂而不諧調」的結果的部分原因固然是因為馬奈捨棄中間色調不
用，我們要知道此時期另一個原因影響了他的畫風，那就是日本浮
世繪版畫的影響。圖中的歌者被減化成鐘形圖案，她的衣服表面經
過二度空間處理，緄邊和褶痕的線條顯得十分突出，就像葛飾北齋
和喜多川歌摩的版畫那樣。〈街頭歌者〉還是初受日本版畫影響時期
的作品，後來的〈奧林匹亞〉和〈吹笛少年〉，日本味就相當明顯了。

圖見73頁

　　不過，馬奈在運用此種同時攙雜了西班牙和威尼斯畫風，甚至
西班牙意象的日本風格時總是很謹慎，讓人分不清孰重孰輕。例如

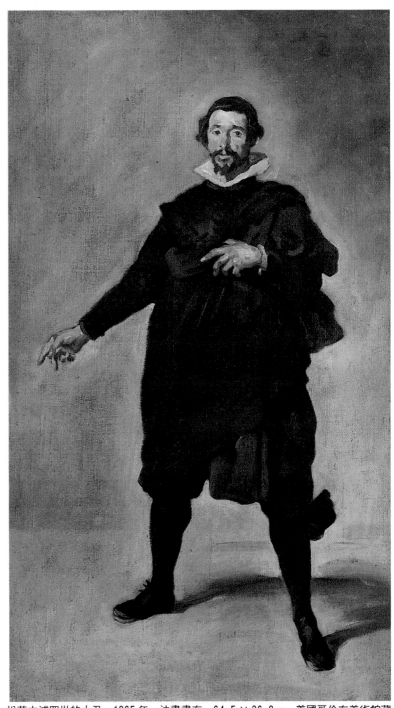

扮菲力浦四世的小丑　1865 年　油畫畫布　64.5×36.8cm　美國哥倫布美術館藏

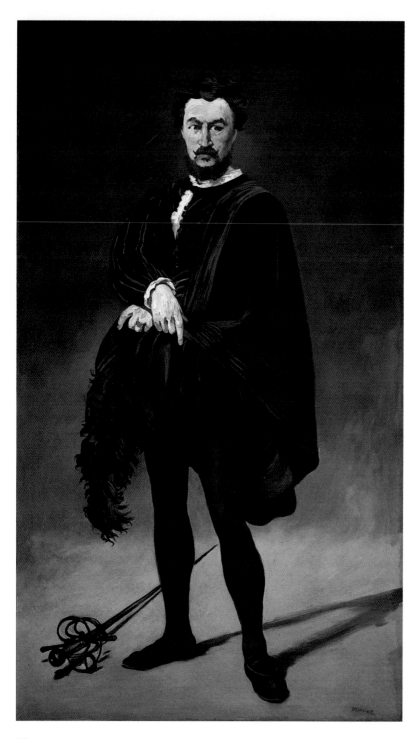

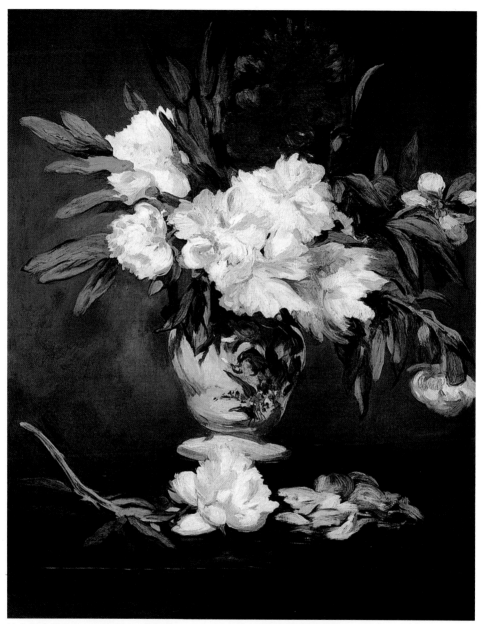

檯上的壺與芍藥　1864 年　油畫畫布　93×70 cm　巴黎奧塞美術館藏（上圖）
悲劇演員扮哈姆雷特的路維耶肖像　1865 年　油畫畫布　187.2×108.1 cm
華盛頓國立美術館藏（左頁圖）

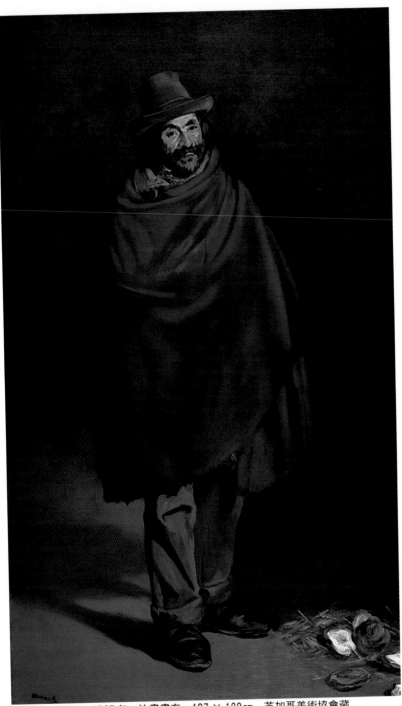

哲學家　1865～1867 年　油畫畫布　187×109 cm　芝加哥美術協會藏

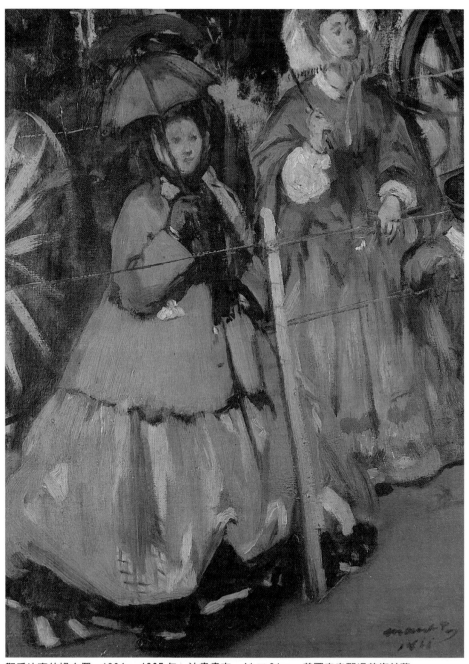

觀看比賽的婦女們　1864～1865 年　油畫畫布　41×31cm　美國辛辛那堤美術館藏

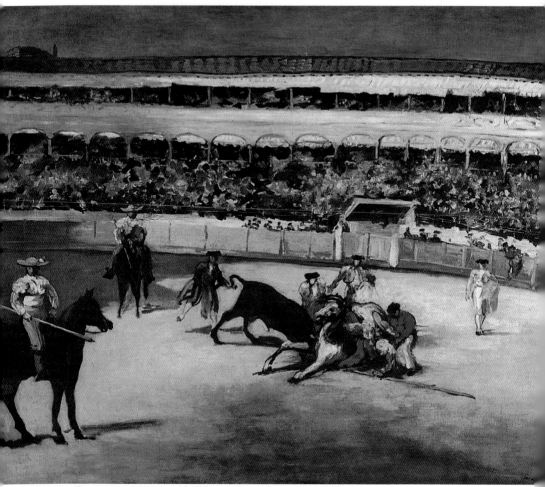

鬥牛場一景　1865～1866年　油畫畫布　90×110cm　私人收藏

圖見76頁

　，〈艾米爾・左拉的肖像畫〉乍看之下有威尼斯藝術的影子；可是，仔細研究後，畫面中平塗而顏色雜陳的裝飾性鋪陳，就像喜多川歌摩的版畫在背景處理中所看見的那樣。

　　一八六六年二月，馬奈在畫家安東寧・吉拉梅（Antonin Guillemet）的介紹下認識左拉，三個月後，左拉就開始爲馬奈的畫辯護，〈艾米爾・左拉的肖像畫〉就是馬奈對左拉的感謝。此畫曾在一八六八年的沙龍展中展出。坐在書桌旁的左拉，身後是一座日本

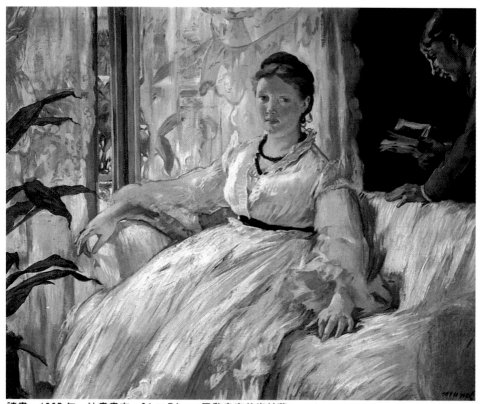

讀書　1865 年　油畫畫布　61×74cm　巴黎奧塞美術館藏

圖見 43 頁

屏風，桌子上方的牆上有仿維拉斯蓋茲〈酒徒〉的石版畫、日本的摔角浮世繪和觸刻版的〈奧林匹亞〉；有趣的是，左拉的目光和這些東西沒有交集，畫裡的東西都是馬奈之所好，因此有人說這幅畫是靜物畫而非肖像畫。〈奧林匹亞〉中處理女奴和背景的手法、〈陽臺〉中右邊的人物、〈持扇的女人〉，以及許多後來的作品裡都明顯可見受到日本版畫的影響。

圖見 85 頁

　　〈陽臺〉一畫出自哥雅的〈陽臺上的少女〉，坐著的女人是是莫利梭（Berthe　Morisot,1841-1895），站在一旁的是小提琴家克勞絲（Fanny Claus），背後的男子是吉拉梅，昏暗背景裡手中拿著咖啡壺的男子是里昂‧柯拉（Leon Koella）。強烈的正面光線，使得每個人物都很突出，表情動作都很漠然而僵硬；平塗的百葉窗和鐵欄杆，

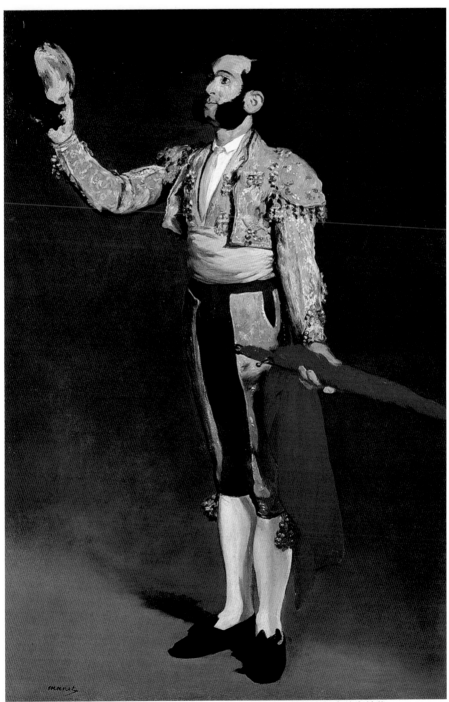

敬禮之鬥牛士　1866～1867年　油畫畫布　171×113cm　紐約大都會美術館藏

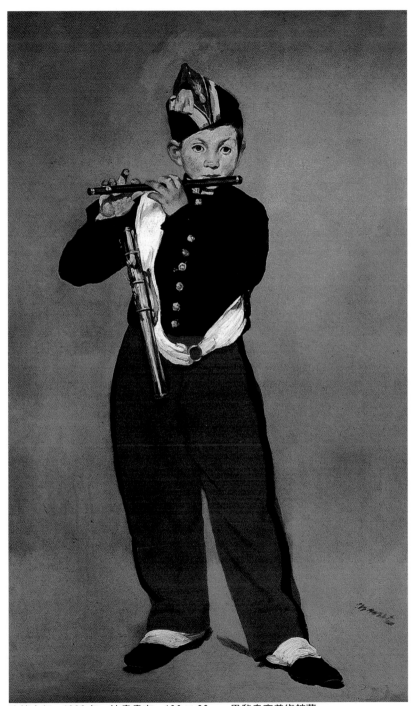

吹笛少年　1866 年　油畫畫布　160×98cm　巴黎奧塞美術館藏

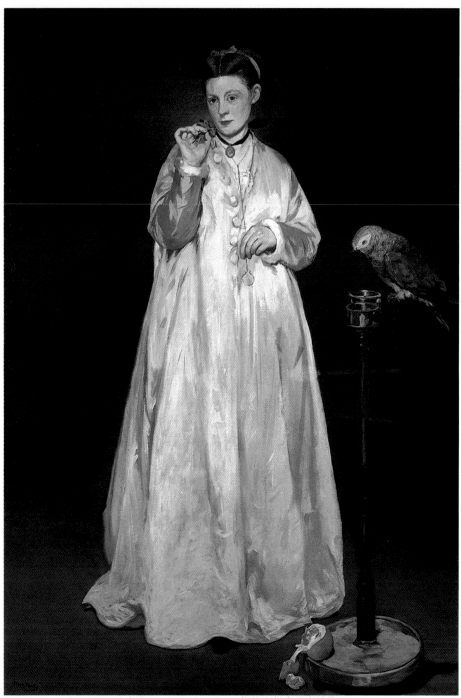

鸚鵡與女人　1866 年　油畫畫布　185 × 128cm　紐約大都會美術館藏

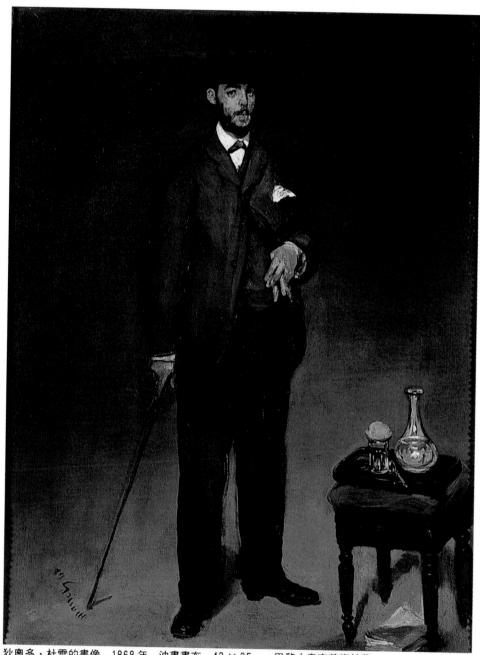

狄奧多・杜雷的畫像　1868 年　油畫畫布　43 × 35cm　巴黎小皇宮美術館藏

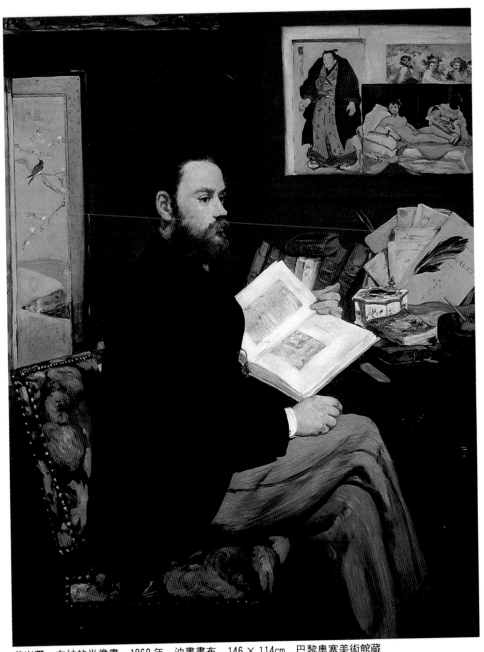

艾米爾・左拉的肖像畫　1868 年　油畫畫布　146 × 114cm　巴黎奧塞美術館藏

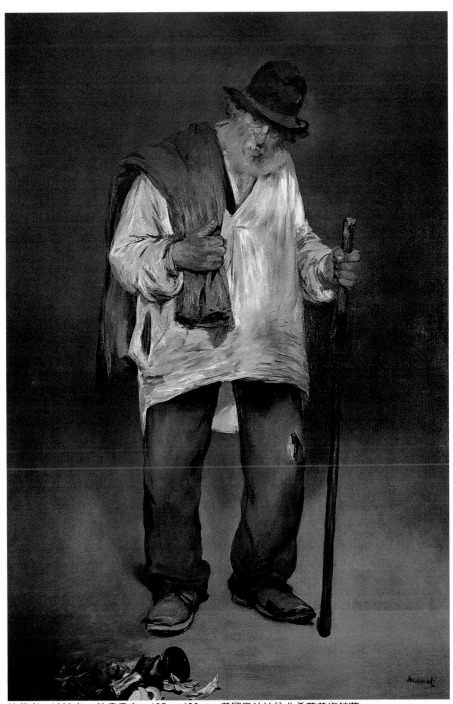

拾荒者　1869 年　油畫畫布　195 × 130cm　美國巴沙迪納北希蒙美術館藏

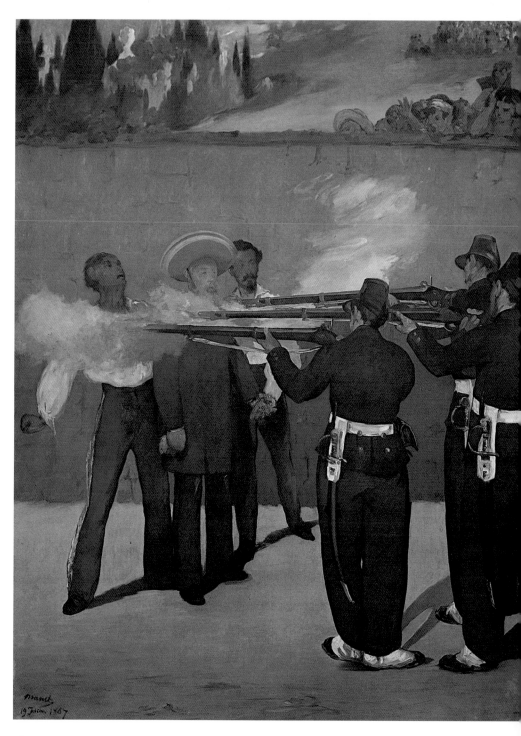

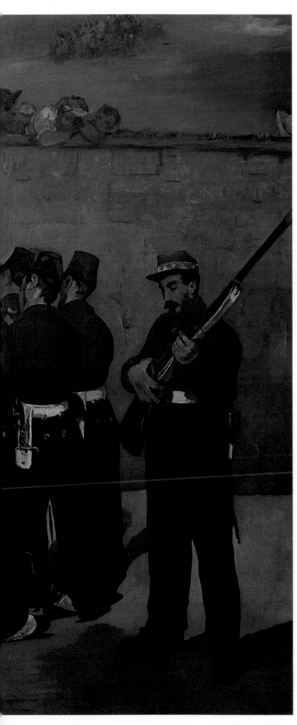

槍決墨西哥王馬克西米連
1867 年　油畫畫布　252 × 305cm
德國曼汗市立美術館藏

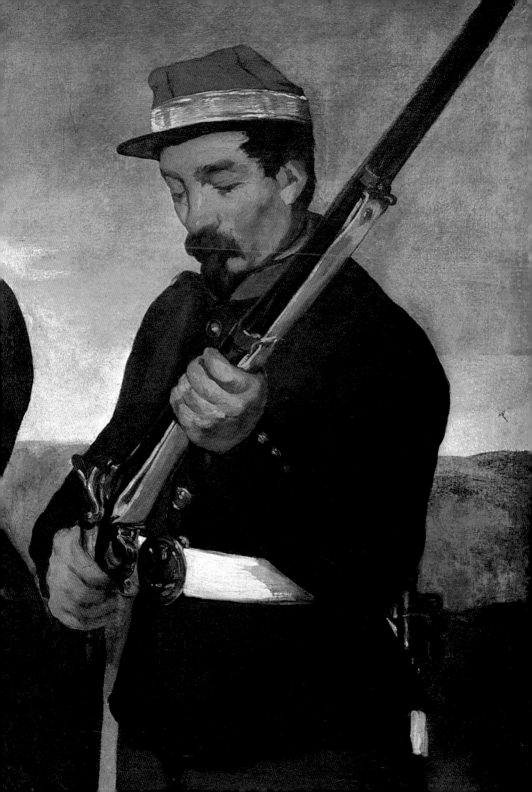

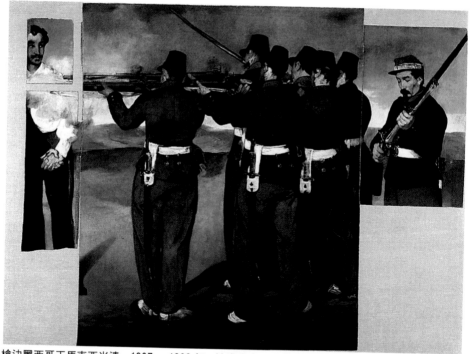

槍決墨西哥王馬克西米連　1867～1868 年　油畫畫布　四幅斷片貼在一張畫布上　193×284cm
倫敦國立美術館藏（上圖）
槍決墨西哥王馬克西米連（局部）官兵　1867～1868 年　油畫畫布　倫敦國立美術館藏
（左頁圖）

　　壓縮出陽臺和內部的深度，強調了整個畫面的二度空間，突顯了畫
面張力，以及此畫與畫外世界的空間關係。這種手法在馬奈晚期的
繪畫中愈來愈常見，至〈弗利‧貝傑爾酒館〉一畫時臻於巔峰。
　　馬奈並不是十九世紀發現或利用日本藝術之潛在風格的第一位
畫家。相反的，早在一八五○年代中期，法國的前衛藝術圈就以日
本風為時尚，版畫家布拉奎孟（Felix Bracquemond）、岡闊家族，以
及稍後的波特萊爾，大力推廣日本木刻版畫。馬奈在建立自己風格
的當兒，尚不確定受到日本風和西班牙風的影響。經由研究日本版
畫，馬奈學會了平塗的表現、簡化空間符號、省卻透視的連續性、
呈現有節奏的線條結構，以及讓自己的構圖有著和諧的裝飾性。馬
奈對日本畫風的想像和運用，對十九世紀藝術的發展極為重要，因

為它影響了竇加、印象主義畫家和後期印象主義畫家（高更、羅特
列克、梵谷），為陷入學院僵局的歐洲藝術開出一條新路。

利用攝影捕捉瞬間影像

　　影響馬奈畫風的不只是十九世紀中葉的日本風和西班牙風，攝
影術的發明也扮演了極為重要的角色。在這方面，馬奈再度證明了
他的洞察力和創見。當時多數藝術家，就像波特萊爾所抱怨的，以
其有限的力量畫出像照片那樣精準而細膩的圖畫來反對這個新發明
。馬奈自己本身就是一位優秀的業餘攝影者，他了解藝術家沒有必
要捨棄攝影，因為照相機讓過分的具像派藝術主張無用武之地。他
也發現，他可以從相機快門不偏不倚紀錄事物真像當中習得強烈的

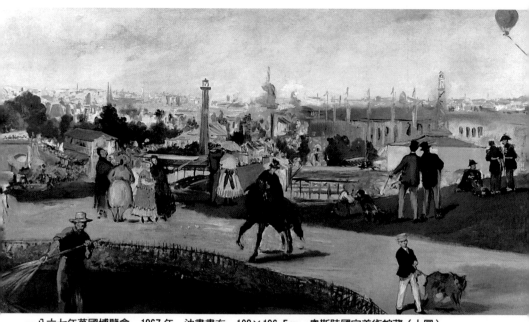

一八六七年萬國博覽會　1867 年　油畫畫布　108×196.5cm　奧斯陸國家美術館藏（上圖）
處死皇帝麥克斯・米利安　1868 年　石版畫　33.3×43.3cm　巴黎國立圖書館藏（左頁圖）

黑白反差效果。馬奈也跟竇加一樣，偶爾利用照片作畫；在繪製〈杜維麗公園的音樂會〉一畫時，裡面眾多友人和社會名流的容貌可能就是以照片為本。

攝影對馬奈最明顯、也是最難以捉摸的影響是，在他一八七〇年以前的作品中常見的瞬間寫實姿態和冷漠的表情，例如〈草地上的午餐〉和〈畫室裡的午餐〉，讓人聯想到攝影工作室。畫中的模特兒是在專注的凝視，還是只是茫然？這面具般的臉龐為何如此冷漠？冷漠讓馬奈捕捉到了「紈褲子弟之美的特質」，正符合波特萊爾的說法：「謊言在冷冷的凝視中，堅毅的表情屹立不搖。」我們可將之比作蟄伏的火，不確定它是否存在，因為它拒絕燃燒。此種「波特萊爾原本用來形容季斯的話，更適用於馬奈」，正是這些作品完美呈現的特色。

圖見 84 頁

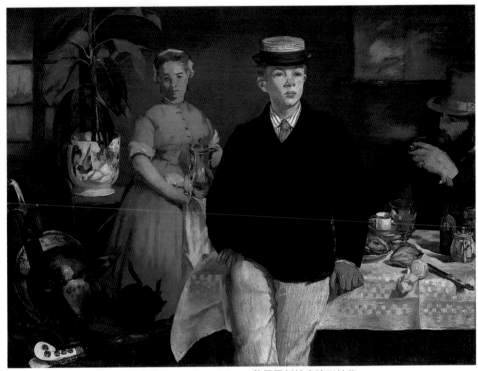

畫室裡的午餐　1868 年　油畫畫布　118 × 154cm　慕尼黑新繪畫陳列館藏

　　一八六二年底，馬奈對自己的表現滿意極了：他在一年之內完成了十幾件重要作品，以及許多次要畫作，由原先猶豫不決的創作態度轉變為有力、有韌性而具有個人風格；重要的是，他知道該如何將他所居住的城市和所處的時代呈現於畫布之上。他迫不及待的想要展出這些作品，好證明自己不再是一名前途看好的生手；結果，他最好的十四幅畫作於一八六三年三月初在馬爾提內藝廊展出。馬奈希望藉著此次展出的成功，會使得沙龍評審欣然接受他來年春天打算提出的其他三幅作品。

遭受媒體和社會大眾的攻擊

　　可是他太樂觀了，一般人還不太能夠接受他的革新作風；對於

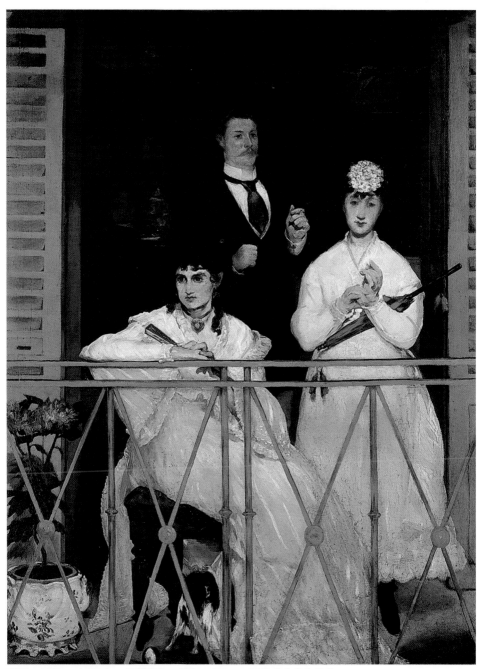

陽臺　1868～1869年　油畫畫布　169×125cm　巴黎奧塞美術館藏

布隆訥海灘　1868年　油畫畫布　32.4×66cm　美國維吉尼亞美術館藏

他的個人展出，除了少數藝評家和一些年輕藝術家如莫內和巴吉爾
(Frederic Bazille,1841-1871)，大多投以謾罵。甚至有一位參觀者用
枴杖攻擊〈杜維麗公園的音樂會〉一畫。更慘的是，馬奈提交沙龍展
的三幅作品〈穿西班牙衣衫的青年〉、〈穿鬥牛士服裝的維克多莉‧　　　圖見35頁
姆蘭小姐〉、〈草地上的午餐〉全都落選了。馬奈提出抗議，別的藝
術家也一樣。那一年，被沙龍展拒絕的作品有四千多幅，包括塞尚
、惠斯勒、畢沙羅、范坦‧拉突爾和尤因根德(Johan　Barthold
Jongkind，1819-1891)等人的作品。隨之而來的抗議愈來愈多，而
且聲浪愈來愈大，連法皇都不得不正視此問題。爲了證明沙龍展評
審的品味和想法，法皇下令讓所有落選的作品集中於工業館展出。
不放棄希望的馬奈很高興有機會展出自己的作品，但是，他再度遭
到打擊。民眾和藝評家(除了詩人查泰利‧阿斯特魯和索黑‧畢爾
格)並不認同此一落選者沙龍展，他們嘲笑每一幅作品，更是譏諷
馬奈的〈草地上的午餐〉。

布隆訥港的月夜　1868 年　油畫畫布　82 × 101cm　巴黎奧塞美術館藏

安東尼‧普魯斯特聲稱〈草地上的午餐〉原名〈水浴〉，緣起於在阿江圖悠看見的浴者。馬奈曾經告訴普魯斯特，他想要重繪吉奧喬尼的〈田園的合奏〉，他說：「讓畫看起來更爲透明，就用我們在阿江圖悠看到的那樣的人作模特兒。」

媒體對馬奈的攻擊，甚於他們對庸俗的第二帝國的了解。迫害馬奈的人，訊息錯誤且愚鈍，他們的猛烈攻擊爲馬奈的成就蒙上一層陰影。就人們所見，馬奈〈草地上的午餐〉嚴重的傷風敗俗。馬奈的〈草地上的午餐〉有如搔到癢處的影子戲，不用現代手法而有抒情詩般或田園風光的氣息，身著一般衣服的男士，讓整幅畫的構圖詩意盎然，圖中的裸體女郎，使得整幅畫看起來像是〈田園的合奏〉的現代版。群衆不能忍受的是，自然主義式的想像，畫面未鋪陳軼事趣聞，不浪漫，沒有傳統的金色光線，取而代之的是清晰、冷靜、

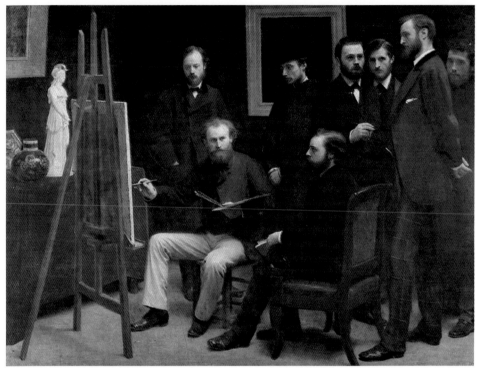

范坦・拉突爾　巴迪紐爾的畫室　中央執筆作者馬奈，與一群追隨馬奈的年輕藝術家聚集一起，
留下永遠紀錄　1870 年　油畫畫布　204×273.5cm　巴黎奧塞美術館藏（上圖）
范坦・拉突爾　巴迪紐爾的畫室（局部）　作畫的馬奈　1870 年　油畫畫布　204×273.5cm
巴黎奧塞美術館藏（右頁圖）

光線均勻分布的景致，沒有刻意美化的片斷。

　　馬奈其實是個膽小而守舊的人，他會留意別人對他的評論而調
整自己的風格。雖然此時他很想獲得大眾的認可，卻並未迎合中產
階級的品味，仍然採取較為革新的方式創作。完成〈草地上的午餐
〉後，他開始進行〈奧林匹亞〉，馬奈自認此畫是他的傑作，事實也 圖見 43 頁
如此。這幅畫證明了馬奈歷盡千辛萬苦整合出來的創新風格成功了
，此種以概念元素而非知覺為基礎的風格，領先二十世紀藝術一著
。〈奧林匹亞〉是繼〈草地上的午餐〉之後進步神速的作品，費時僅僅
數月；在形式上更為平面化而簡約，畫面主題 ── 人物、床、花束

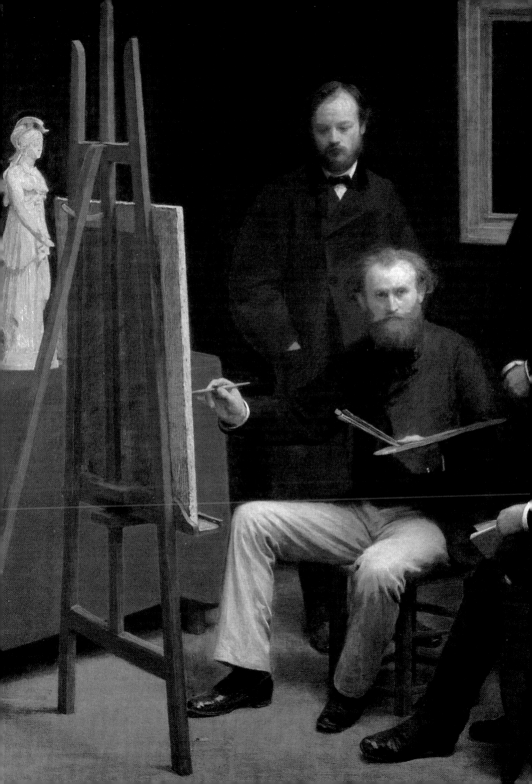

奶油麵包捲　1870 年　油畫畫布　65 × 81cm　紐約大都會美術館藏

、女僕（她的衣著）—— 侷限於深色背景之下，形體與色塊都是淡淡
的。畫面雖然不立體，平面的人物卻展現一種體積感；多虧幾處巧
妙安排的陰影、淺淺淡淡的陰影（馬奈最引人爭議的創新手法，卻
又是那麼的傳統？），以及厚塗的奶油色料，使得畫中的女體呈現
出極佳的觸感與質感。〈奧林匹亞〉的美在今日看來十分老套，然而
，再多的複製品也無損於它的醒目與清新。

　　〈奧林匹亞〉展出後，人們都叫它〈維納斯與貓〉，多年後，冷嘲
熱諷一直跟著馬奈，甚至漫畫都以黑貓來諷刺馬奈的畫。雖然許多
人認為這幅畫的構圖靈感來自提香的〈烏比諾的維納斯〉，然而畫裡
的裸女，她那直接、堅定而不迴避的凝視，表現出一種充滿了自信
，甚至高傲的神態，不同於一般傳統的裸女。馬奈的奧林匹亞，是

波爾多港　1871年　油畫畫布　65×100cm　蘇黎世布勒基金會藏

　　屬於她那個時代的奧林匹亞。

　　〈奧林匹亞〉在一八六五年的沙龍展展出時，馬奈原本的預期是
什麼？不可否認的，他有點天真，但也不至於天真到以為這幅畫的
風格和題材一點也不煽情。〈奧林匹亞〉被說成是「一名黃腹娼妓」，
「一頭緄了黑邊的橡皮雌猩猩」。甚至連當時還是馬奈好友的庫爾貝
，亦將之比擬為「剛洗過澡的黑桃女王」。冷嘲熱諷還不夠，人們開
始攻擊這幅畫，最後只好把它高懸在展覽館末端的一扇門上，讓人
搆不到它，也「看不清那兒是袒露的部分，那兒是一堆衣服」。不過
，就像塞尚(Paul Cézanne)所寫的，「群眾不斷湧來看馬奈的〈奧林
匹亞〉，並且嫌惡地說：『你們看這個人』，有如置身停屍間一般」。

　　和〈草地上的午餐〉一樣，〈奧林匹亞〉不僅在風格上創新，題材

塗膠的漁船　1873年　油畫畫布　50×61.2cm　美國巴恩斯收藏（上圖）
裸女　1872年　油畫畫布　60×49cm　巴黎羅浮宮美術館藏（右頁圖）

的傷風敗俗、淫蕩和下流也激怒了人們。畫裡的裸女，任誰都看得
出她不是偽裝成古代的女奴、風騷的巴希芭、假笑的仙女或冷漠的
典型無名裸女。〈奧林匹亞〉恰到好處地斜臥在床，一旁的女僕捧著
一束仰慕者送來的花。只要利用典型的寓言或譴責罪行的姿態稍加
包裝，沙龍方面還是可以為這幅畫說話的。但是，馬奈坦蕩的個性
不喜掩飾或假道學，畫中裸露的蕩婦一副無所謂的樣子（評論者當
然說她是「厚顏無恥」），明顯而客觀地呈現了當時巴黎的風氣。的
確，巴黎人就是那個樣子，許多觀眾瞞著妻子，偷偷跑來展覽館看
這幅畫。由於觸犯眾怒，沙龍只好停止展出，寶加說，聲名狼藉的
馬奈，此時就像義大利建國三傑之一的加里波第（Giuseppe

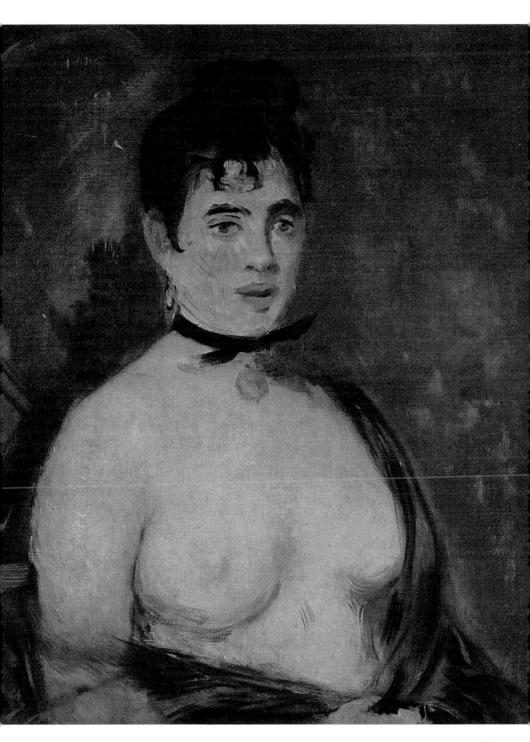

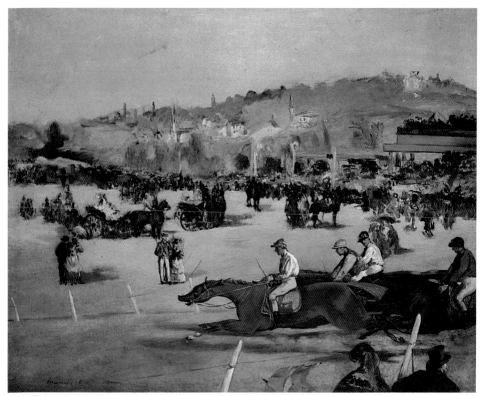

布洛涅公園中的賽馬　1872 年　油畫畫布　73 × 92 cm　私人收藏

Garibaldi,1807-1882)那樣出名;其實,事情已經到了不需要以驚人
之舉來獲得自大與滿足。馬奈發現自己是人們嘲諷的標靶,這一點
也不讓人欽羨,他失了信心,無法再繼續作畫,於是溜到西班牙避
風頭去了。

直接經驗西班牙藝術

　　馬奈的西班牙之行有得也有失,收穫是,西班牙大師的境界遠
超過他的想像,而且他喜歡西班牙人的生活態度;失望的是,那兒
的灰塵和難以下嚥的食物讓處處講究的他起反感。不過他也不至於
太失望,因為好奇心壓過了嫌惡感。他在馬德里待了十天,時間長
得夠他對鬥牛產生興趣,並且發現哥雅並不如他所期望的那麼好,

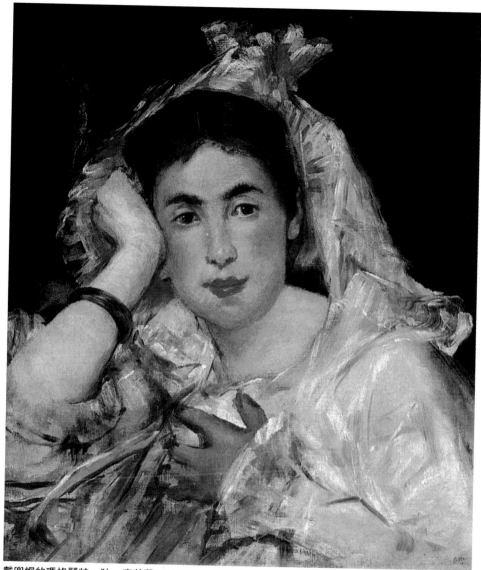

戴兜帽的瑪格麗特・狄・康芙藍　1873 年　油畫畫布　56×46cm　奧斯卡連哈特收藏

而維拉斯蓋茲則是「畫家中的畫家」。馬奈在寫給范坦・拉突爾的信
中提及，「肖像畫〈菲力普四世時代的名演員〉是大師的曠世鉅作，
也是他最好的作品。沒有背景，栩栩如生的人物穿著一身黑，四周
除了空氣，什麼都沒有⋯⋯多麼偉大的肖像畫啊！相形之下，提香

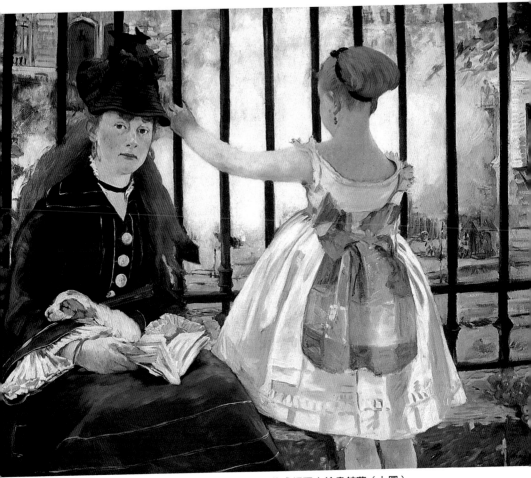

鐵路　1872～1873年　油畫畫布　93×114cm　華盛頓國立繪畫館藏（上圖）
艾娃‧康莎勒絲肖像　1870年　油畫畫布　191×133cm　倫敦國立美術館藏（右頁圖）

的〈查理五世〉簡直呆板極了」。

　　此次直接經驗維拉斯蓋茲作品的結果，促成了馬奈第二階段的
熱中於西班牙風。返回巴黎之後，馬奈畫了〈悲劇演員〉，其中的人
物，強烈表現了他對維拉斯蓋茲〈巴來多利城的帕布里羅〉一畫的懷
念，整個畫面沉浸在同樣的氛圍和灰濛濛的元素裡。另外兩幅作品
，〈哲學家〉〈乞者〉和〈拾荒者〉，大幅的畫面，深暗的背景上就只有
老人的全身像，這幅畫的靈感來自維拉斯蓋茲的〈伊索和莫尼帕斯

圖見68、77頁

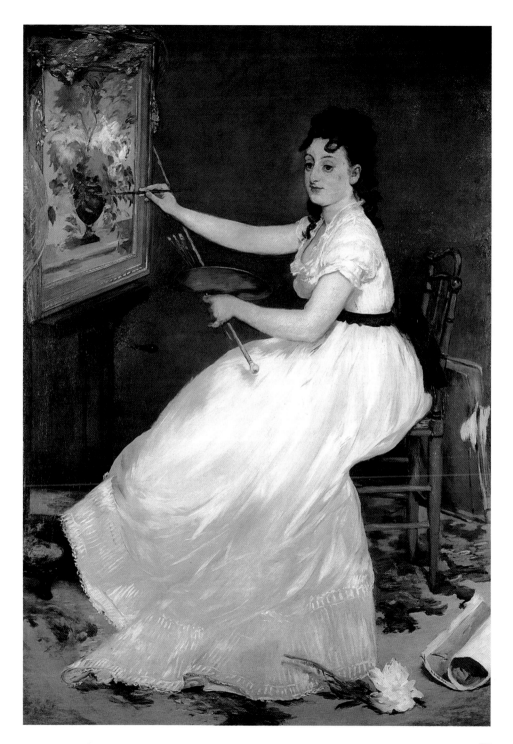

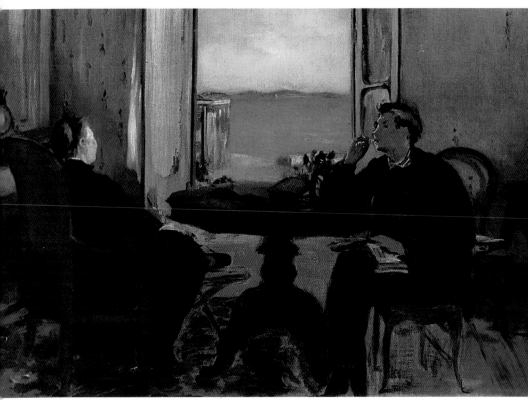

阿卡辛的室內　1871年　油畫畫布　39×54cm　麻州威廉斯托史特林與佛蘭契尼克拉克藝術
協會藏

〉。這些畫確實太像維拉斯蓋茲的作品，讓人很難不聯想到他，甚
至有十八世紀以前的大師特質；凡此種種提醒我們，馬奈的這幾幅
作品，來自藝術而非真實生活。然而，並非所有西班牙之行以後的
畫作都沒有原創性。馬奈在一八六五年開始著手的三幅有關鬥牛的
佳作，就完全不見維拉斯蓋茲的影響，客觀而自然，不像此一時期
的許多作品皆是風格實驗之作。馬奈將他在馬德里對哥雅〈鬥牛〉一
畫的記憶，轉化成為自己的觀點，這三幅畫展現了全新的視覺經驗
，它們的自然主義風格，看似隨意的構圖，比起他西班牙之行以前
的作品更令人滿意。

　　若將馬奈被一八六六年沙龍展摒棄在外的兩幅作品拿來比較，
可看出不少的風格實驗過程。一八六五年秋天畫的〈悲劇演員〉和半

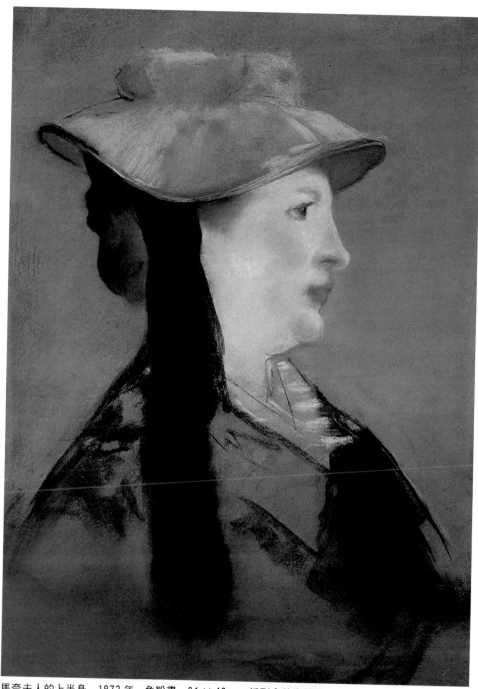

馬奈夫人的上半身　1873 年　色粉畫　61 × 49cm　托列多美術館藏

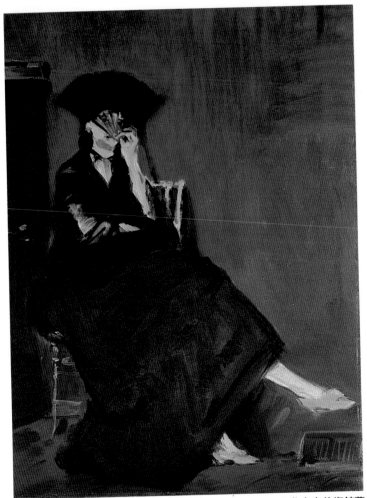

持扇的蓓特·莫利梭　1872年　油畫畫布　60×45cm　巴黎奧塞美術館藏

圖見73頁

年之後畫的〈吹笛少年〉，都受到維拉斯蓋茲〈巴來多利城的帕布里羅〉一畫的影響，兩幅畫裡的人物，周圍除了空氣，什麼都沒有。不過，前者只是避開模仿，後者則是成功的創作，大膽的融合了西班牙和日本的風格，此法在〈奧林匹亞〉一畫中已先行用過。馬奈從維拉斯蓋茲，學會了變化出大片灰彩與淡影的空間；從日本版畫，學會了簡單、有力、和諧及平塗的構圖形式。

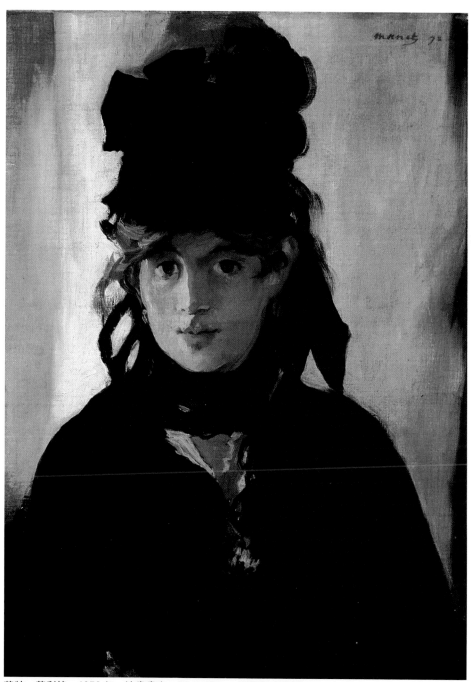

蓓特・莫利梭　1872 年　油畫畫布　55 × 38㎝　巴黎私人收藏

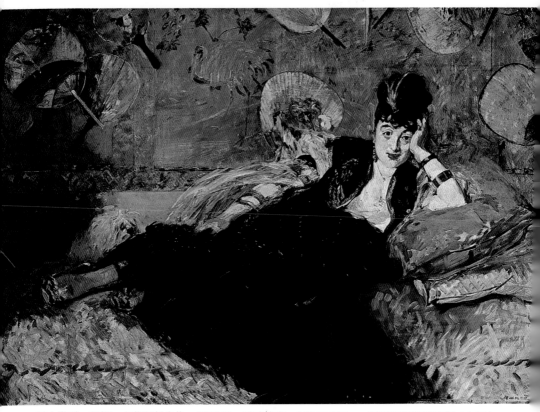

婦人與扇—尼娜・卡莉阿絲肖像　1873 年　油畫畫布　113 × 166cm　巴黎奧塞美術館藏（上圖）
婦人與扇（局部）　1873 年　油畫畫布　巴黎奧塞美術館藏（右頁圖）

和諧　清楚　簡約　集中

　　左拉是與馬奈同時代人當中唯一明白藝術家所求為何的人,「
杜米埃認為,」他寫道:「〈吹笛少年〉就像紙牌畫人物;他若是指畫
中男孩的制服簡單得像一般印刷品,我沒有異議。黃色的穗帶,深
藍色的緊身上衣,以及紅色的褲子,皆由單薄的色塊所構成。經由
藝術家精準而觀察入微的雙眼簡化到畫布上的景物,為達成優雅的
目的而柔和、天真、迷人;然而,寫實主義的特質是不加修飾。」
正面受光的少年突顯於灰色的背景之前,褲腿上的線條大膽的將人

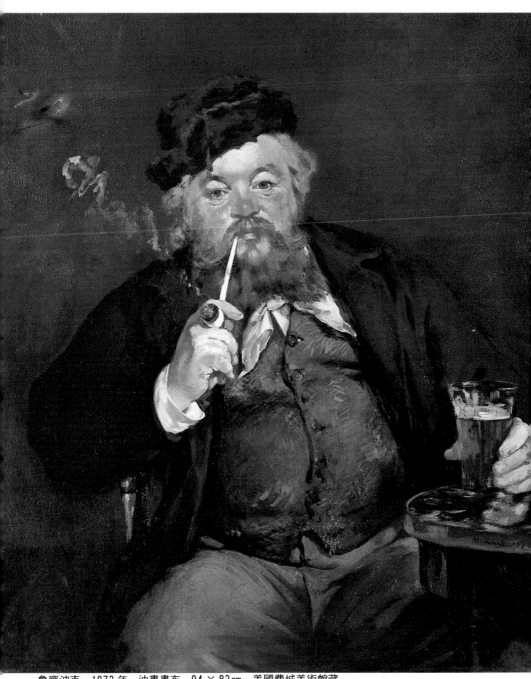

魯龐波克　1873 年　油畫畫布　94 × 83cm　美國費城美術館藏

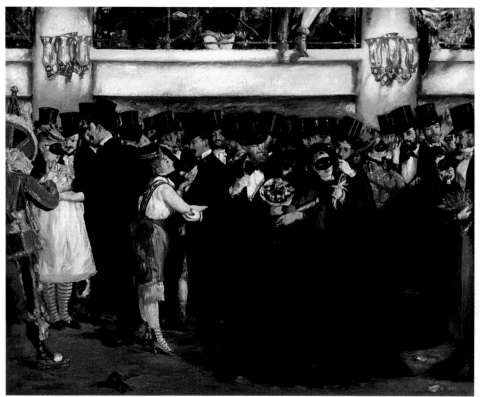

歌劇院的化妝舞會　1873～1874年　油畫畫布　60×73cm　華盛頓國立美術館藏

體自周圍分離出來。類似書法的線條，以及缺乏內在立體的表現手法，可以明顯看出日本版畫對馬奈的影響。

　　和諧、清楚、簡約和集中，是〈吹笛少年〉一畫的特色，也是馬奈最好作品的特色，尤其是一八六九年之前的作品。例如，〈槍決墨西哥王馬克西米連〉，馬奈選擇這麼複雜的事件入畫，結果完成的畫面卻是那麼的簡明。沒有高調，完全以圖像來訴說這個高潮迭起的故事。同樣的，一年之後畫的〈畫室裡的午餐〉是馬奈作品中構圖最複雜，但卻表現得如此簡練（畫裡的貓簡單到有如一團黑黑的象形文字），呈現出真實和栩栩如生的感覺。與較晚期的作品〈溫室〉做一對照，構圖雖然簡單，細部的描繪和繁複的用色就顯得有些過於了。一八七八至一八七九年間，馬奈跟一位瑞典畫家羅森伯爵

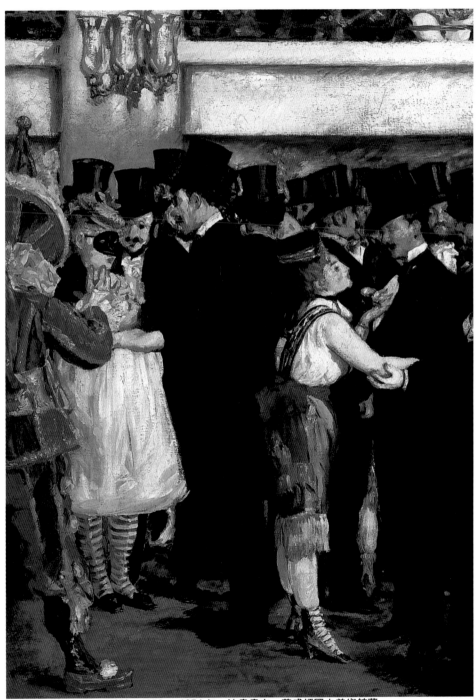

歌劇院的化妝舞會（局部） 1873～1874 年　油畫畫布　華盛頓國立美術館藏

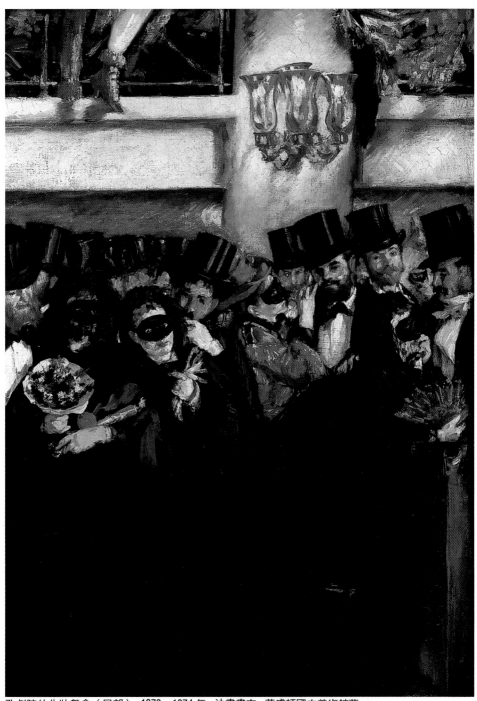

歌劇院的化妝舞會（局部）　1873～1874 年　油畫畫布　華盛頓國立美術館藏

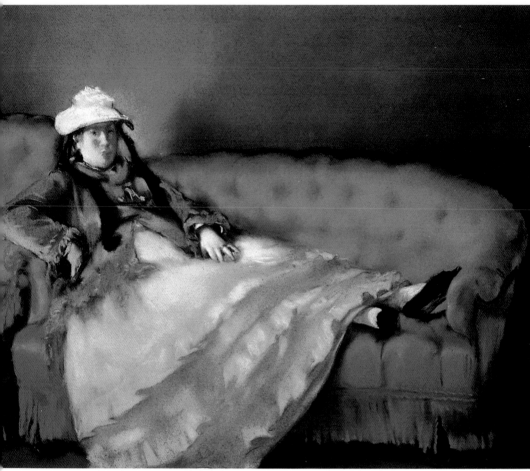

藍沙發上的馬奈夫人　1874 年　油畫畫布　50.5 × 61cm　巴黎羅浮宮美術館藏

圖見 144 頁

（Count Johann Georges Otto Rosen）租借畫室，〈溫室〉一畫就是在畫
室旁的植物溫室裡畫的。馬奈以吉拉梅夫婦入畫時，馬奈夫人也常
來，他還讓她盡量和吉拉梅夫婦談笑，「說啊，笑啊，隨意走動，
」馬奈說：「保持活力，才會看起來真實。」坐在溫室椅子上的吉拉
梅夫人，灰衫、扇形裙擺，與芥末黃的配件，使得畫面有些複雜，
她坐在那裡，冷漠的神情，完全無視於先生的存在，這種自我的感
覺，展現了當時巴黎上層社會的特質。密實的植物背景，簡化了畫

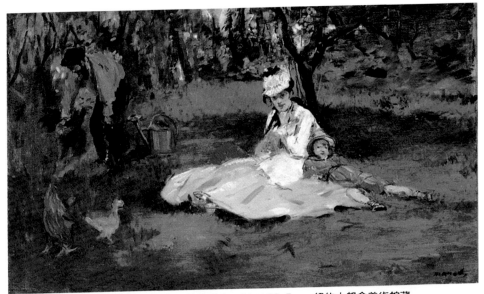

阿江圖悠庭園的莫內一家　1874年　油畫畫布　61×99.7cm　紐約大都會美術館藏

面空間，將人物突顯至最前方。具有異國風情之美的植物，更強化了吉拉梅夫人造作的優雅氣息。

或許有人認為，像〈畫室裡的午餐〉這樣一幅迷人的畫作應該會受到評論和大眾的青睞，事實不然，馬奈每有新作一出，不是換來嘲諷就是激起眾怒。不過〈畫室裡的午餐〉這幅作品倒是為一八六九年的沙龍展所接受了。畫面中央戴著草帽的男子是馬奈的繼子里昂，後方桌旁坐著的是畫家羅塞林（Auguste Rousselin），手執咖啡壺的女僕，似乎在緬懷風俗畫家夏丹（Jean Baptiste Siméon Chardin,1699-1779）。左下方的鋼盔、毛瑟槍和劍，象徵了第二帝國及馬奈的過去。桌上擺的削了皮的檸檬，是十七世紀荷蘭靜物畫裡最常見的虛空象徵。劍旁蜷曲的黑貓，被視為是陽物崇拜的象徵，被漫畫家用來當作馬奈的商標。

圖見84頁

面對一八六七年個展的失敗、再度被沙龍展排拒在外，以及新聞媒體的毀謗和攻擊，馬奈一直處於悲喜交加兩極化的情緒裡，陷入自我懷疑和鬱悶之中。他幾乎要放棄了近日已嫻熟運用的融合風

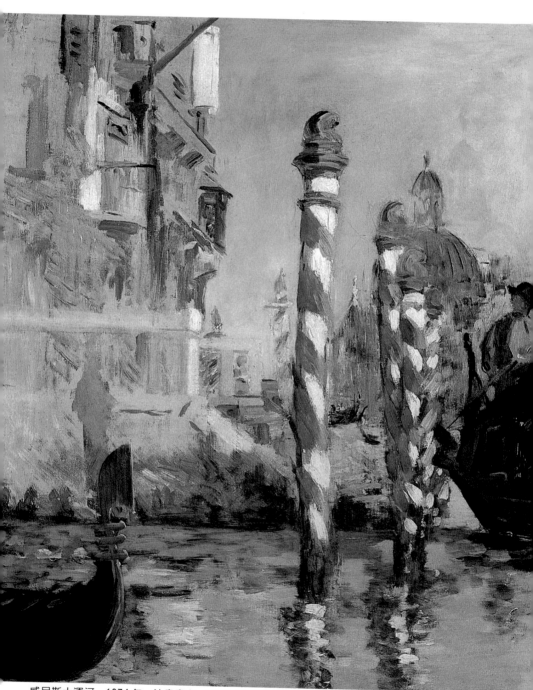

威尼斯大運河　1874年　油畫畫布　57×48cm　舊金山私人收藏（上圖）
流浪藝術家杜布坦　1875年　油畫畫布　191×130cm　巴西聖保羅美術館藏（右頁圖）

人生因藝術而豐富，藝術因人生而發光

藝術家書友回函卡

感謝您購買本書，這一小張回函卡將建立起您與本社之間的橋樑。您的意見是本社未來出版更多好書的參考，及提供您最新出版資訊和各項服務的依據。為了加強對您的服務，請將此卡傳真（02）3317096・3932012或郵寄擲回本社（免貼郵票）。

您購買的書名：＿＿＿＿＿＿＿＿＿＿　叢書代碼：＿＿＿＿＿

購買書店：＿＿＿＿＿　市（縣）＿＿＿＿＿＿　書店

姓名：＿＿＿＿＿＿＿＿＿　性別：1.□男　2.□女

年齡：　1.□20歲以下　2.□20歲～25歲　3.□25歲～30歲
　　　　4.□30歲～35歲　5.□35歲～50歲　6.□50歲以上

學歷：　1.□高中以下（含高中）　2.□大專　3.□大專以上

職業：　1.□學生　2.□資訊業　3.□工　4.□商　5.□服務業
　　　　6.□軍警公教　7.□自由業　8.□其它

您從何處得知本書：
　　　　1.□逛書店　2.□報紙雜誌報導　3.□廣告書訊
　　　　4.□親友介紹　5.□其它

購買理由：
　　　　1.□作者知名度　2.□封面吸引　3.□價格合理
　　　　4.□書名吸引　5.□朋友推薦　6.□其它

對本書意見（請填代號1.滿意　2.尚可　3.再改進）
內容＿＿＿＿　封面＿＿＿＿　編排＿＿＿＿　紙張印刷＿＿＿＿

建議：＿＿＿＿＿＿＿＿＿＿＿＿＿＿＿＿＿＿＿＿＿＿＿

您對本社叢書：1.□經常買　2.□偶而買　3.□初次購買

您是藝術家雜誌：
1.□目前訂戶　2.□曾經訂戶　3.□曾零買　4.□非讀者

您希望本社能出版哪一類的美術書籍？

通訊處：

台北市 100 重慶南路一段 147 號 6 樓

藝術家雜誌社　收

市

縣　鄉鎮

姓名：　市區

路

街

電話：　段

巷

弄

號

樓

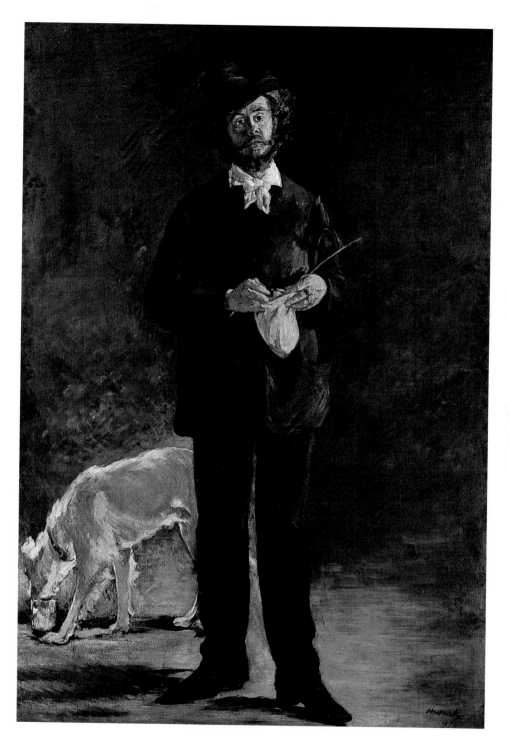

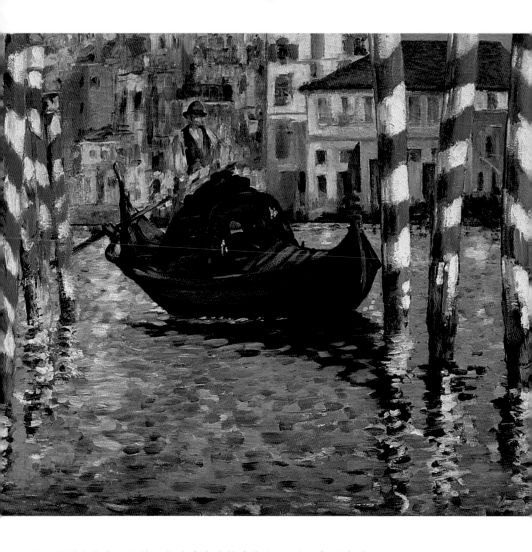

格，他減少作畫，毀掉一些尚未完成的畫作(一八六七年只完成了六幅畫，一八六八年則僅僅七幅)，不再要求外人和好友擔任他的模特兒。

友情的慰藉

值此藝術生涯的關鍵時刻，馬奈只有一件事足以堪慰，那就是，一群年輕的仰慕者，莫內、巴吉爾、雷諾瓦、莫利梭，尊他為偉

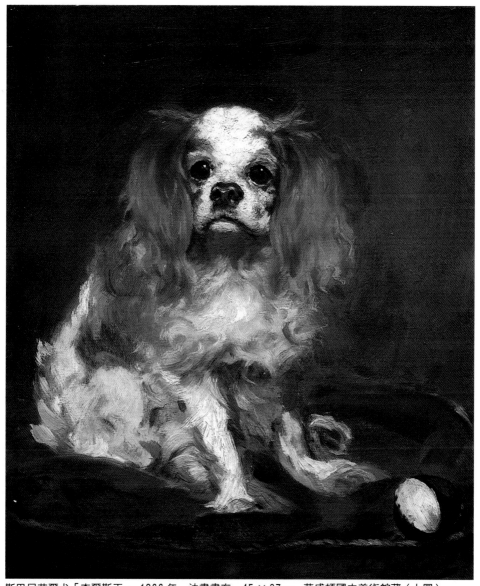

斯巴尼艾爾犬「查爾斯王」 1866 年　油畫畫布　45 × 37cm　華盛頓國立美術館藏（上圖）
威尼斯的貢杜拉　1875 年　油畫畫布　58 × 71cm　希爾布尼美術館藏（左頁圖）

海上之舟　1872～1873 年　油畫畫布　42×94cm　巴黎奧塞美術館藏

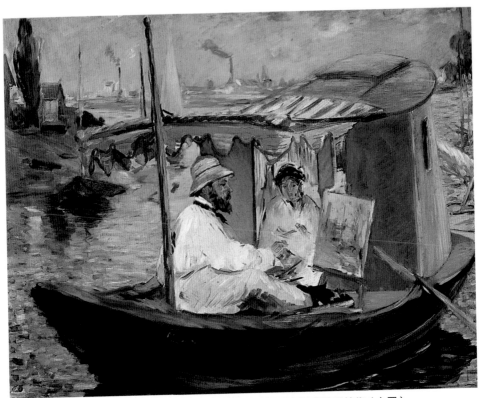

船上作畫的莫內　1874年　油畫畫布　80×98cm　慕尼黑新繪畫陳列館藏（上圖）
泛舟　1874年　油畫畫布　97×130cm　紐約大都會美術館藏（右頁圖）

大的創作者。馬奈跟他們很好，其中對莫利梭特別好，莫利梭後來
還成爲馬奈的弟媳。與馬奈一樣出身上層社會的莫利梭，聰慧而容
貌出眾，她之所以投馬奈所好是因爲，外形像西班牙人的她是個熱
心的模特兒，喜歡穿黑白兩色的衣服，彷彿見證了馬奈肖像畫中的
人物。由於她自己也是一位具有個人風格的藝術家，她和馬奈二人
，彼此互相學習。莫利梭的畫比較率性而帶玩票性質，正因業餘爲
之，故易見才情。她是佛拉哥納爾（Jean Honore Fragonard,1732-
1806）的曾外甥女，也曾經是柯洛（Jean Baptiste Camille Corot,1796-

1875)的學生，因此，她那鮮活的想像力和清淡的筆觸很明顯出現
在馬奈一八六九年完成的畫作裡。影響馬奈一八六〇年代後期畫風
的並非只有莫利梭一個人，還有莫內，但是莫利梭說服馬奈以新的
觀點看待本質，並且不鼓勵他沉迷於風格。種種因素一起影響了馬

圖見91頁

奈，只有一兩幅作品例外，那就是〈波爾多港〉和蓓特·莫利梭的肖
像畫〈休息〉，這兩幅完成於一八七〇至七一年間的畫作，在風格上
簡略而不拘一家之言。

　　〈波爾多港〉是馬奈在一家咖啡館二樓看見的景象，背景中還有

貝克海濱　　1873年　　油畫畫布　　55×72cm　　美國瓦茲沃斯美術館藏（上圖）
阿江圖悠　　1874年　　油畫畫布　　149×115cm　　比利時土爾納美術館藏（右頁圖）

聖・安德魯大教堂。桅桿林立的港口，馬奈簡略揮就，垂直分布的
桅桿與大教堂的尖塔相互呼應。畫面中的人物都背對觀賞者，是馬
奈畫作中素來的疏離手法。在〈休息〉一畫中，蓓特・莫利梭斜倚在
馬奈畫室裡的暗紅色沙發上，她身後的牆上掛了一幅日本三聯畫。
〈休息〉於一八七三年沙龍展展出時，莫利梭的母親認爲好人家的女
孩不該以這種姿態入畫，所以此畫未出現在展出目錄上。畫裡的她
，一隻腿塞在身體下面，一隻伸在外面，給人極度放鬆而隨意的感
覺，臉部畫得有點朦朧，感覺十分柔和，與〈陽臺〉裡的莫利梭形成
強烈的對比。另一幅名爲〈蓓特・莫利梭〉的肖像畫，穿黑衣戴黑帽 圖見 101 頁
的蓓特・莫利梭，活脫哥雅畫裡的人物；平塗的黑色顏料，在臉部
兩側形成二度空間效果，是受到日本的影響。這回，蓓特・莫利梭

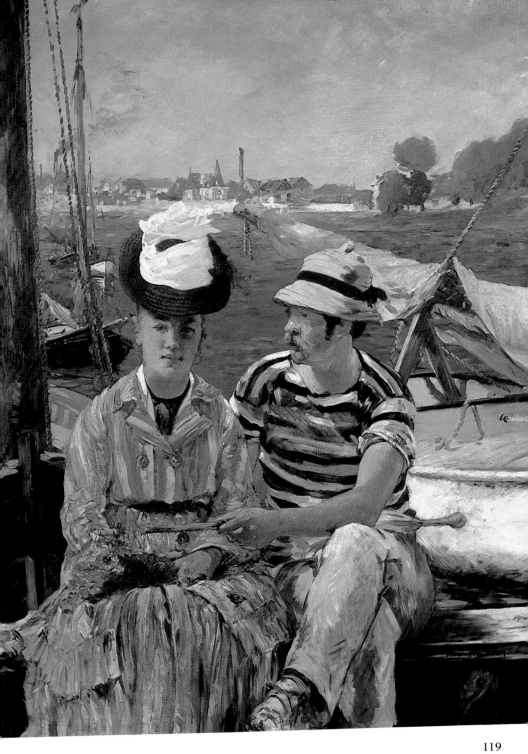

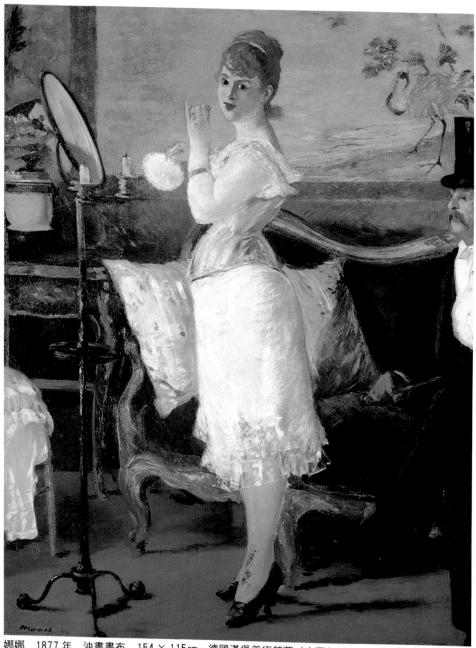

娜娜　1877 年　油畫畫布　154 × 115cm　德國漢堡美術館藏（上圖）
花中的兒童　1876 年　油畫畫布　60 × 97cm　日本國立西洋美術館藏（右頁圖）

直視觀眾，目光坦率而狡黠；光線從側邊照過來，形成強烈的光影
對比，是馬奈畫作裡少見的立體效果，因為他通常採用正面光線。

　　健康狀況不錯或精神較佳時，馬奈的畫就較為有力而穩定；不
過，在圍城期間，巴黎公社及戰後巴黎生活的不穩定，使得馬奈處
於一種惡劣的、過於神經質的狀態。因此，完成於此一懷疑和不安
定時期的少數畫作，顯現出馬奈擺蕩、尋覓於莫利梭、哥雅和莫內
的作品之間，然後短暫回復到一八六〇年代中期他自己的「平塗」風
格；最後，在一八七二年夏天訪問荷蘭之後，馬奈開始著手畫帶有
荷蘭風俗畫味道的〈艾米爾·貝洛的肖像畫〉。

　　〈艾米爾·貝洛的肖像畫〉是馬奈作品中相當罕見的一幅。他有
意以此畫來封住評論者的口，並於一八七三年沙龍展中備受讚賞，
當時他正醉心於哈爾斯和荷蘭風俗畫家的作品。此畫也顯示了艱困
時期的結束。受到終於被沙龍展肯定的鼓勵，以及畫商杜蘭-劉耶

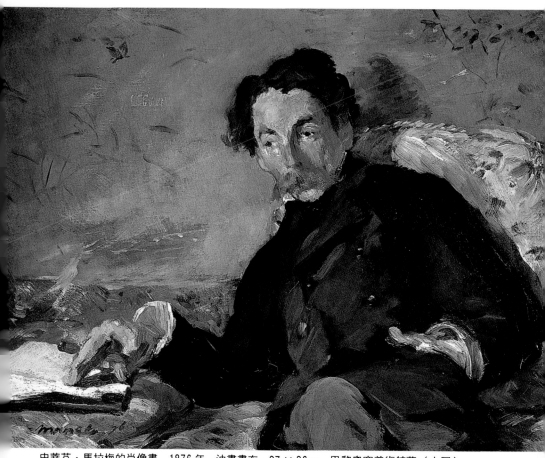

史蒂芬・馬拉梅的肖像畫　1876 年　油畫畫布　27 × 36cm　巴黎奧塞美術館藏（上圖）
馬奈自畫像　1878 年　油畫畫布　94 × 63cm　東京石橋美術館藏（右頁圖）

（Durand-Ruel）也跟他買了不少畫，再加上第三共和後的巴黎又恢復
了歡樂的氣息，馬奈重拾畫筆，揮灑出更為愉悅的當代生活面貌。
〈鐵路〉和〈歌劇院的化妝舞會〉這兩幅傑作，歡愉而栩栩如生的畫面 圖見96、105頁
和〈杜維麗公園的音樂會〉的構圖十分類似。馬奈在聖・佩德斯布爾
街的畫室附近有一座歐洲橋，橋上有鐵路通過，這座橋出現在〈鐵
路〉一畫的右手邊，鐵欄杆將前景中花園裡的人物和鐵路分開了。
婦人自書中抬起頭來前望，但是面無表情，心理、生理皆極度疏離
；旁邊的小女孩則是背對觀賞者。鐵欄杆壓縮畫面空間，使人物突

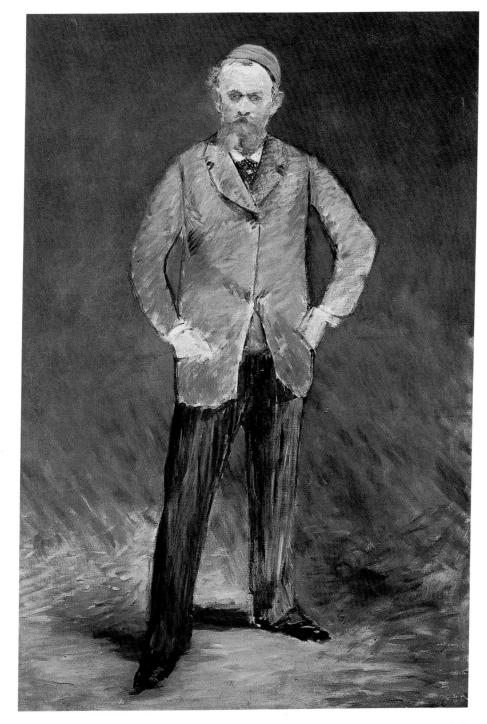

123

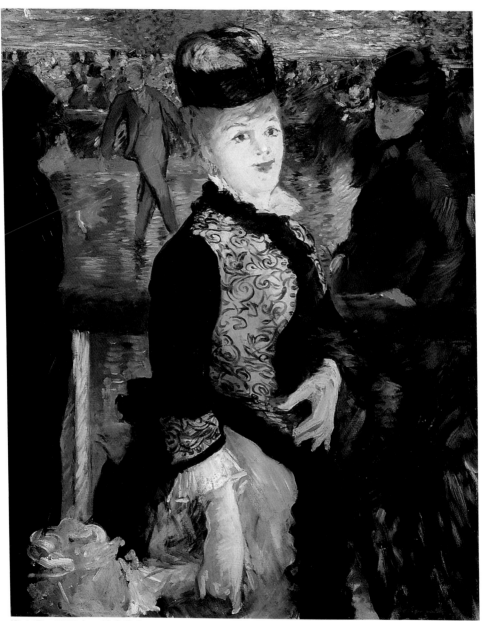

溜冰場　1877 年　油畫畫布　92 × 71.6㎝　美國哈佛大學佛格美術館藏

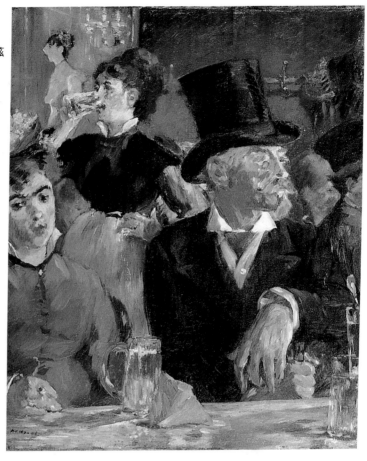

咖啡店　1878 年
油畫畫布
47.5 × 39.2cm
美國巴的摩爾沃達茲
美術館藏

顯向前，但是又因婦人漠然的眼神，而不至侵犯到觀賞者的生理空間。許多人在看這幅畫時都問：「火車在那裡？」或是「鐵路在那裡？」在這幅畫裡，我們看不見火車，也看不見鐵路，只看見背景中彌漫的煙霧。

印象主義的奠基者

一八六三年「落選作品展」後，許多印象派畫家和馬奈交往，並

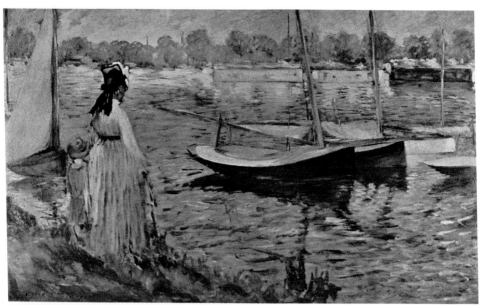

阿江圖悠的河川　1874年　油畫畫布　倫敦私人收藏

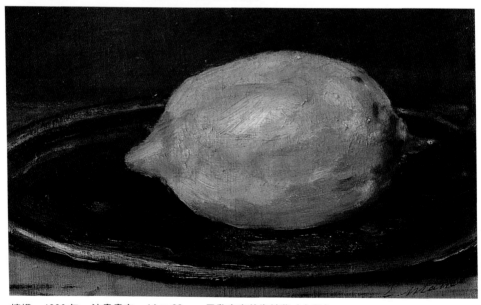

檸檬　1880年　油畫畫布　14×22cm　巴黎奧塞美術館藏（上圖）
水晶瓶中的康乃馨和鐵線蓮　1883年　油畫畫布　56×35.5cm　巴黎奧塞美術館藏（右頁圖）

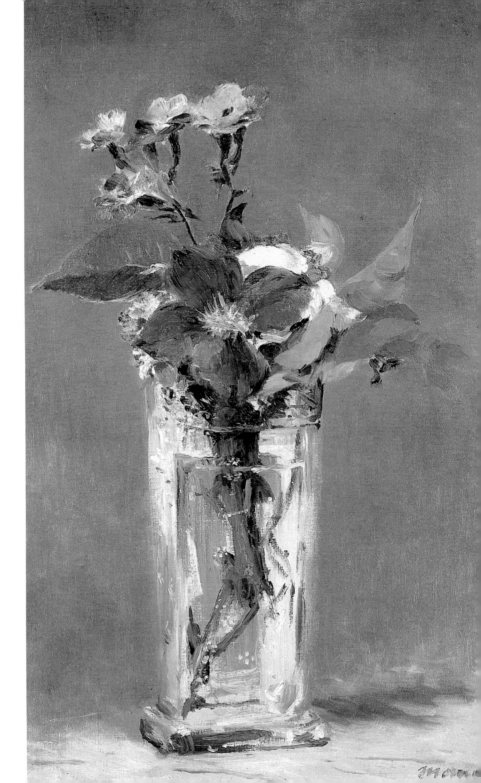

布朗肖像　1879年　油畫畫布　192×104.2cm　東京國立西洋美術館藏

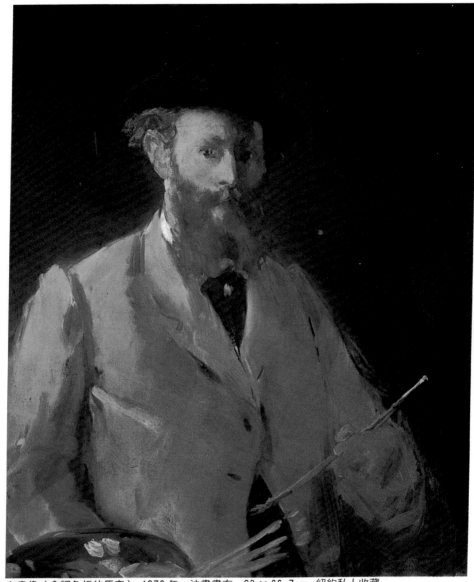

自畫像（拿調色板的馬奈） 1879年 油畫畫布 83×66.7cm 紐約私人收藏

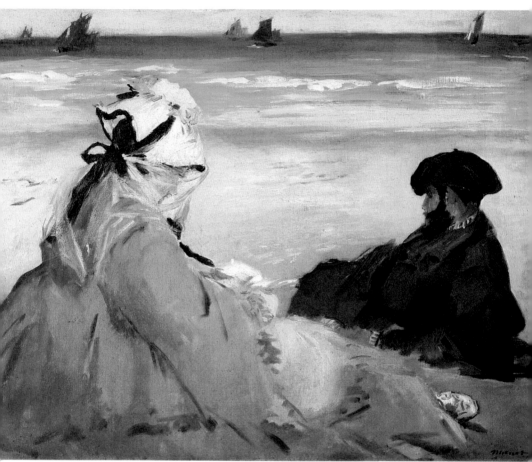

海邊　1878 年　油畫畫布　59.6×73.2cm　巴黎奧塞美術館藏

以他爲中心人物。然而就在此一時期，馬奈發現自己身處印象派藝術家的圈子卻愈覺摸不著邊際。馬奈與印象派藝術家的交往，在一八七〇年代被冠以「馬奈幫」的稱謂，他也因此遭致誤解。馬奈在風格上的創新和發現，他的拒絕學院包裝，他的運用純色，以及他對生活的自然主義觀點，皆爲後學立下典範，並且對印象主義產生決定性的影響。然而在光線和色光的呈現上，馬奈的觀點則是和他們全然對立的。印象派藝術家從不認爲他們是「馬奈幫」，而馬奈也從

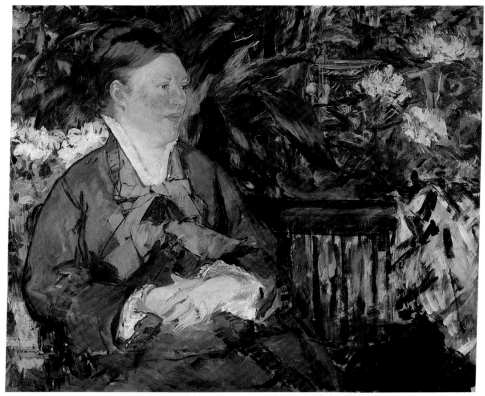

溫室中的馬奈夫人　1879年　油畫畫布　80×100cm　奧斯陸國立美術館藏

不認爲自己是他們的一分子。他從來沒有畫過真正印象派風格的畫，印象派不用黑色，並且分解色彩達成互補的效果；而馬奈，他沒有看過純粹由光線構成的景物。因此，馬奈總是不參與印象派藝術家的畫展，正如他自己說的，他寧可靠沙龍展來實現自己。儘管如此，他還是被公認爲印象主義的奠基者。

　　馬奈只是一位有限度的印象派畫家，在莫內和雷諾瓦的陪伴下，他運用較淡的顏料、點描法和短促的筆觸作畫，並且較常至戶外寫生，如〈威尼斯大運河〉一畫可能就是他坐在「貢杜拉」船裡速寫的景象。一八七四年九月，馬奈和提梭（James Tissot,1836-1902）到威尼斯旅行，稍後，莫內也來了。河裡的彩柱控制了整個畫面，一角

圖見110頁

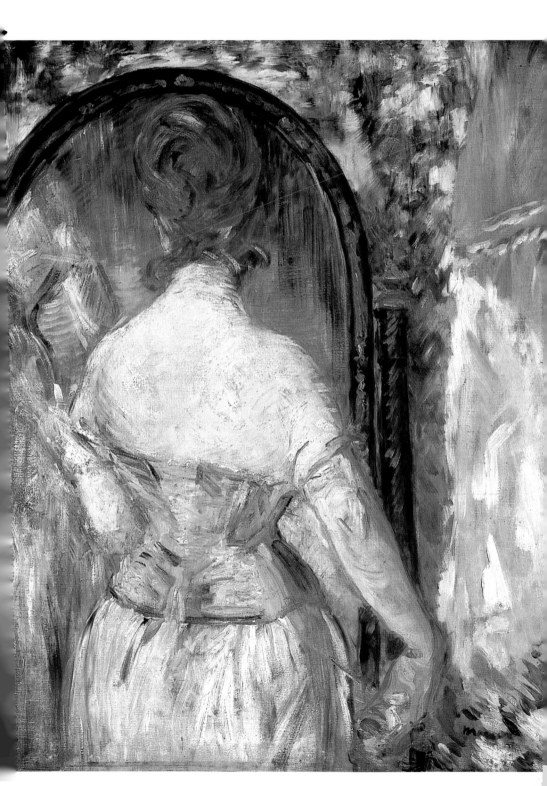

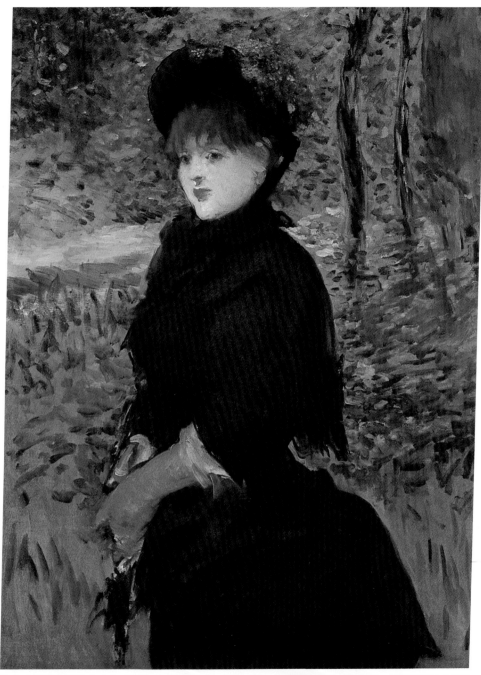

散步（貝維的康比夫人）1879年 油畫畫布 93×70cm 美國維吉尼亞洲保羅・梅倫收藏（上圖）
鏡前 1876年 油畫畫布 92.1×71.4cm 紐約古根漢美術館藏（左頁圖）

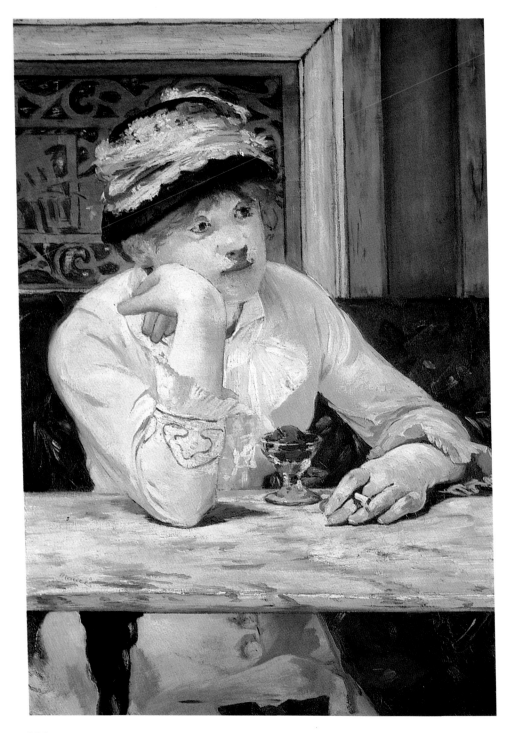

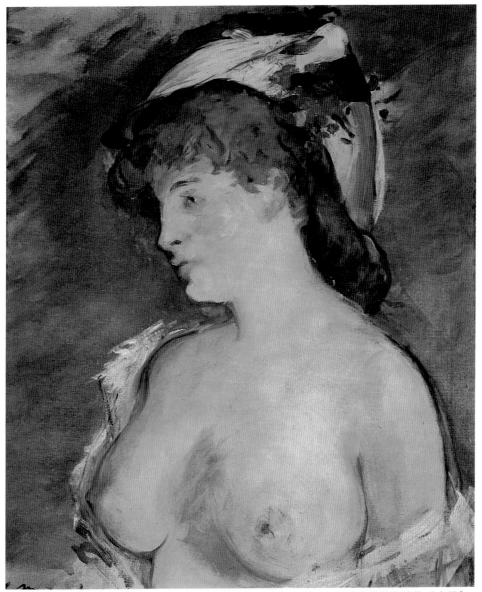

裸胸的女子（模特兒瑪格麗特） 1878年 油畫畫布 62.5×52cm 巴黎奧塞美術館藏（上圖）
沉醉女人 1878年 油畫畫布 73.6×50.2cm 華盛頓國立美術館藏（左頁圖）

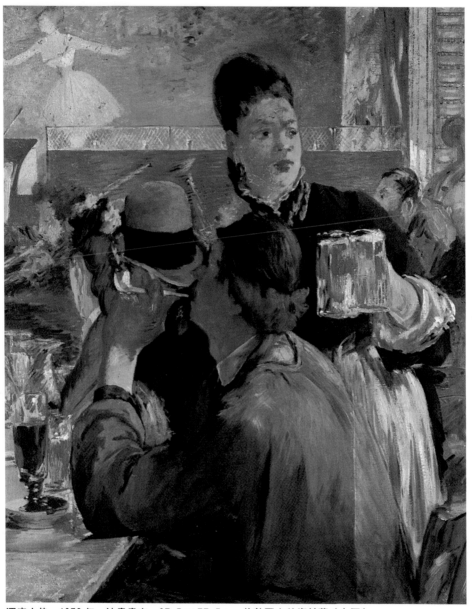

酒店女侍　1878 年　油畫畫布　97.5 × 77.5cm　倫敦國立美術館藏（上圖）
酒店女侍（局部）　1879 年　油畫畫布　77.5 × 65cm　巴黎奧塞美術館藏（右頁圖）

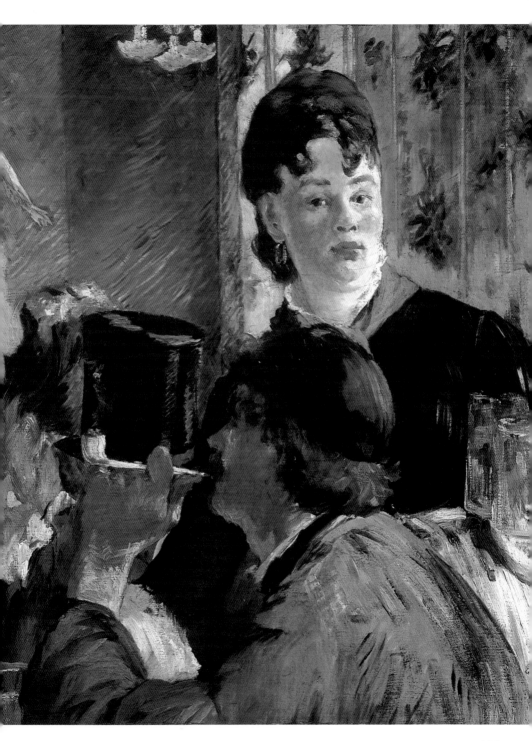

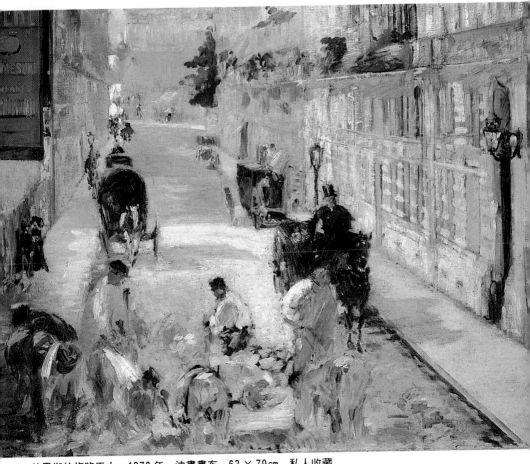

伯恩街的修路工人　1879年　油畫畫布　63×79cm　私人收藏

隱約可見聖母瑪利亞教堂海岬上方的圓頂，左側粗略塗抹的建築物
，是馬奈憑記憶畫的；大運河中斑駁的水光顯然是受了莫內影響。

　　印象主義對馬奈最最好的影響是，他在一八七〇年代中期的作
品，如〈阿江圖悠〉，構圖比較穩定而多樣，畫面色調也比前十年來 圖見119頁
得明亮，然而，在一八七五年沙龍展展出時受盡嘲諷。此畫和〈鐵
路〉一樣，前景人物逼近，強調整個畫面的二度空間感；例如，左
側的桅桿向下聯結了畫面中同一空間裡的不同區域，而船首斜置的

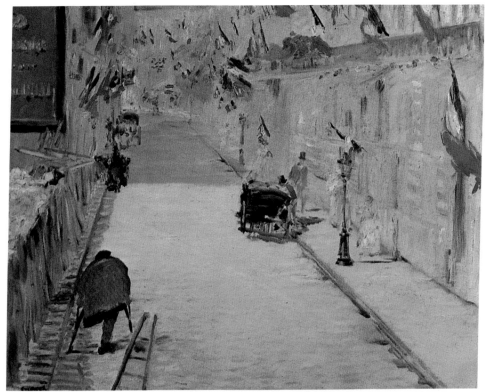

旗幟飄揚的蒙尼埃街　1878年　油畫畫布　65×80cm　美國維吉尼亞洲阿巴維保羅・梅倫收藏

桅竿則越過藍色的水面連結了前景和背景。身穿條紋衣衫、戴黑草帽的年輕女士，無視於身旁坐著的遊艇駕駛。

　　馬奈此一時期某些作品的缺失是，強度弱了，有耽溺於唯美描寫的傾向；不過，這和印象主義無關。它們反而在不健康，來自輿論、沙龍評審和群眾強硬敵意之下的沮喪，以及和詩人馬拉梅日益增進的友誼中成長。馬奈一八七三年才結識馬拉梅，此後則幾乎天天見面，成爲很好的朋友。一八七六年，他爲好友畫了一幅肖像畫，畫裡的馬拉梅悠閒地坐在有扶手的椅子上，一邊看書，一邊吸著雪茄，身後是貼了素淨壁紙的牆壁。馬奈完全被畫中的人物所吸引，彷彿以很快的速度畫好這幅畫，整個畫面流露出親密的感情。筆

圖見122頁

旗幟飄揚的蒙尼埃街　1878 年　油畫畫布　65×81cm　蘇黎世山姆魯‧布霍勒藏

法流暢而精簡，生動而自然地勾勒出馬拉梅的容貌和個性。〈史蒂芬‧馬拉梅的肖像畫〉與他過去畫的〈艾米爾‧左拉的肖像畫〉迥然不同，前者集中在人物的表達，後者就顯得畫面太過瑣碎了。

藉由創作展現當代生活風貌

　　一八七七年至一八七八年，馬奈和印象派藝術家們漸行漸遠。

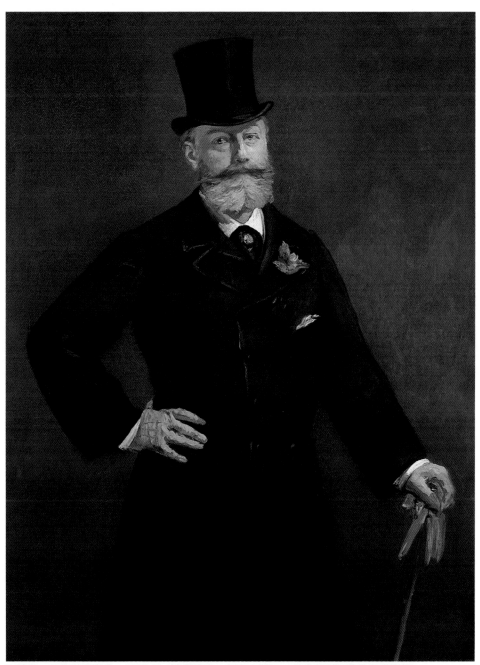

安特南・布魯斯特肖像　1880 年　油畫畫布　131×97cm　俄亥俄州杜勒多美術館藏

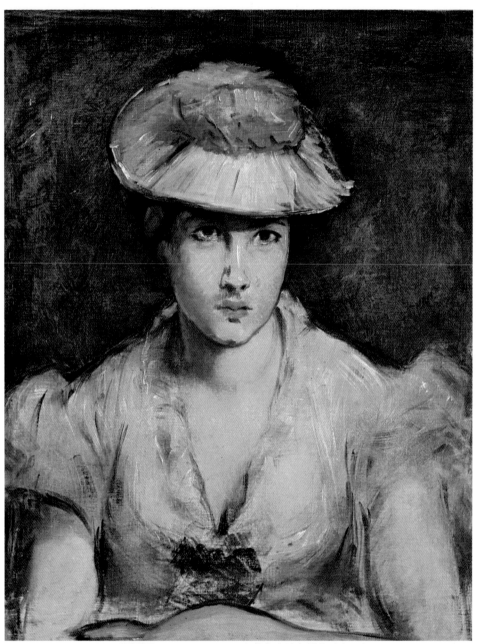

白衣的少女　1879 年　油畫畫布　61×50.2cm　巴黎奧塞美術館藏（上圖）
浴女　1879 年　色粉畫　55×45cm　巴黎奧塞美術館藏（右頁圖）

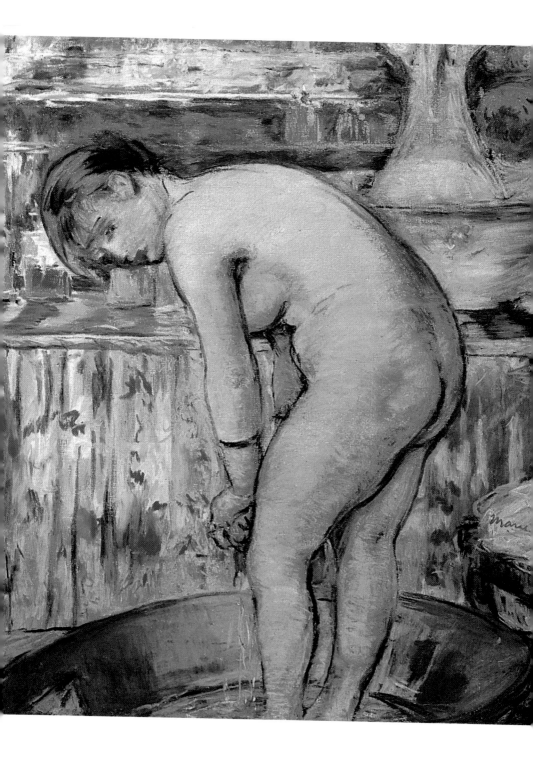

143

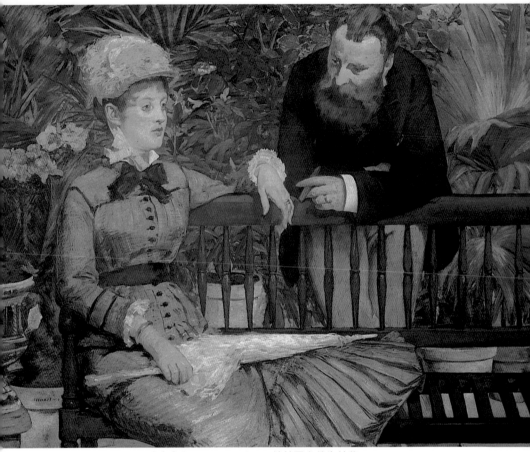

溫室　1878～1879 年　油畫畫布　115×150cm　柏林國立美術館藏

在生命的最後兩年裡，馬奈又恢復了空氣彌漫的畫作，他晚年偉大
的作品都是人像畫，尤其是女性的肖像。有趣的是，馬奈曾經說過
，他絕不畫第二帝國的美女，只畫第三共和的美女；說有趣是因爲
，他在繪畫生涯的初期已經誇下海口說自己是「現代生活畫家」。如
果他對那個時代的粗鄙、矯飾和極權不是那麼的反感，或許就會將
第二帝國時候的生活樣貌描繪得更爲完整。

　　比較馬奈和竇加的畫我們就會明白，竇加畫的各式女人只是一
個無名的、永恆的女性；馬奈晚年的畫，讓我們看見了第三共和時

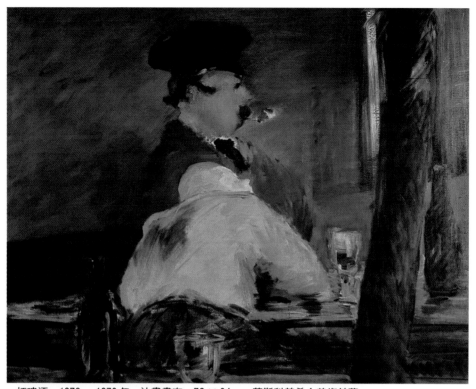

一杯啤酒　1878～1879年　油畫畫布　72×94cm　莫斯科普希金美術館藏

期巴黎女人各類多樣的面貌，娼妓、老太婆、女演員、酒吧女、中產階級的女性、學究型的老處女及阻街女郎。此外，他還仔細研究當時的服飾、頭髮式樣、姿態，以符合被畫者的身分。

　　紀錄時尚？沒錯，但也展現了當代的生活風貌。這恐怕就是馬奈最偉大的地方。他一八七七年以後的一系列傑出風俗畫，如〈咖啡音樂會歌手〉、〈咖啡館裡〉、〈弗利·貝傑爾酒館〉，我們可以感覺到馬奈彷彿將時間停頓了，這幾幅畫把片斷的畫面化作永恆的藝術。這也是馬奈之所以不同於同時期一些較不出色畫家的地方，例

圖見 150 頁

圖見 156、157 頁

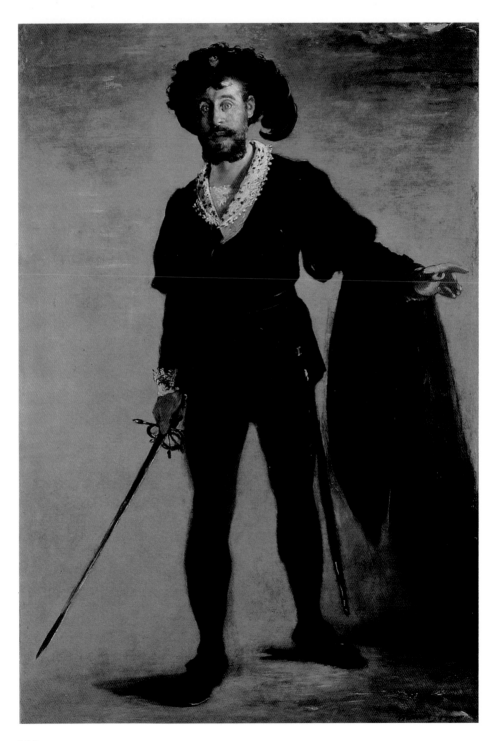

146

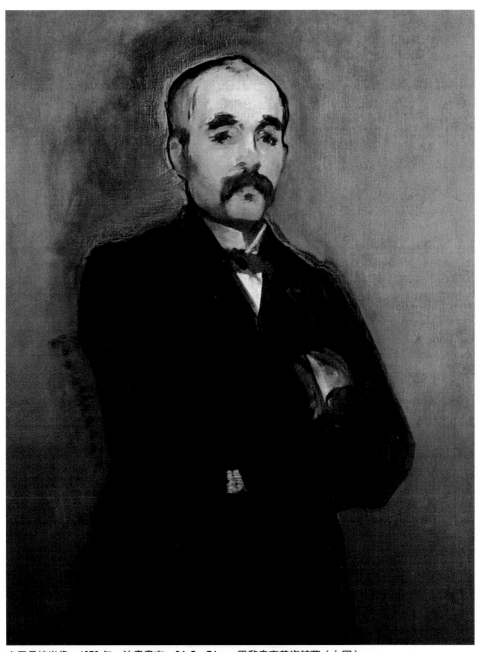

克雷曼梭肖像　1879 年　油畫畫布　94.5×74cm　巴黎奧塞美術館藏（上圖）
扮哈姆雷特的福爾　1876 年　油畫畫布　194×131cm　德國埃森福克旺格美術館藏（左頁圖）

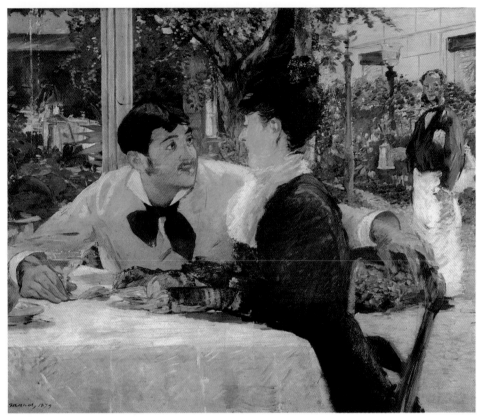

拉迪維餐廳（左拉與莫泊桑小說中曾提到的場景） 1879 年 油畫畫布 93 × 112cm
杜爾尼美術館藏（上圖）
拉迪維餐廳（局部） 1879 年 油畫畫布 93 × 112cm 杜爾尼美術館藏（右頁圖）

如同樣也描繪瞬間畫面的提梭、貝洛（Beraud）及史蒂文斯。馬奈終
其一生都保持他那冷靜及自然主義風格的觀點，他總是能夠回顧他
所生存的時代。

　　露天咖啡音樂會，在一八六〇到一八八〇年代十分盛行，演出
在四周敞開的帳棚中舉行；贊助者坐在擱置於舞臺邊的桌子旁，或
站在外圍，侍者從設在群眾邊緣的吧臺供應飲料，服務來賓。在香
舍麗樹大樹下的咖啡音樂會，歌手離觀賞者很近，舞臺下方隱約可
見的是許多高高的帽子，最前面的是樂團指揮，群眾一片模糊，幾

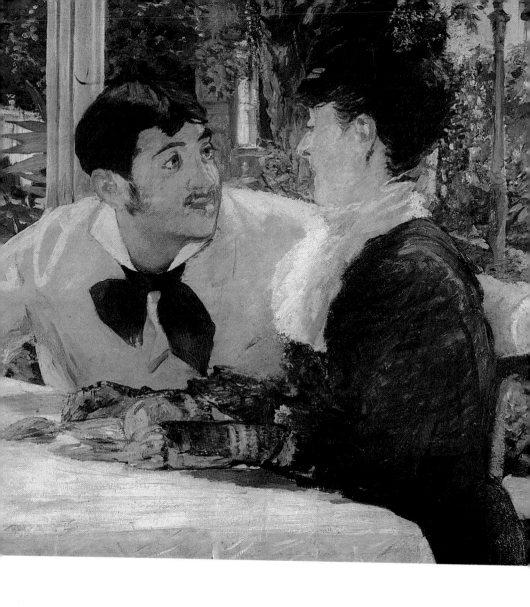

乎不可辨認。馬奈彷彿從舞臺上取景,〈咖啡音樂會歌手〉一畫呈現
的是演出者的所見。

　　馬奈在晚年時愈來愈常用粉蠟筆作畫,尤其是畫人像的時候,
如〈戴黑帽的女人〉,〈咖啡館裡〉則是粉蠟筆和油彩並用。〈咖啡
館裡〉的年輕女孩容貌不甚清晰,與她一起坐在桌旁的男士,更是看

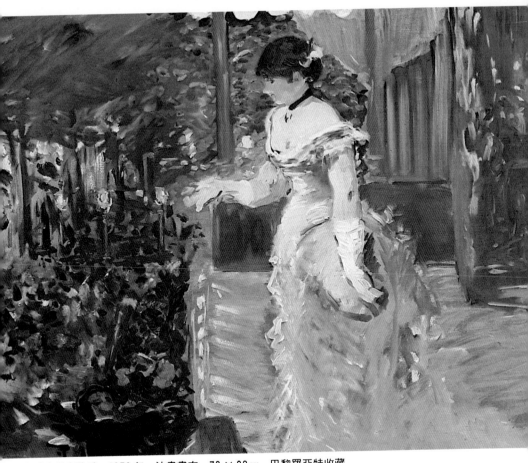

咖啡音樂會歌手　1879年　油畫畫布　73×92cm　巴黎羅亞特收藏

不見臉，吞雲吐霧的吸著雪茄。背景中的大片鏡面使得空曠的咖啡
館顯得益發沉寂。這種運用鏡面反映的手法，在〈弗利‧貝傑爾酒
館〉一畫裡又再度出現。

　　〈弗利‧貝傑爾酒館〉是馬奈晚年最後送交沙龍展的兩幅大畫
之一，雖是描寫巴黎人日常生活的畫作，裡面的人物依然是面無表
情，眼睛直視前方，似在挑戰，又像探測。如果女酒保身後的鏡子
反映了酒館裡的情景，那麼，鏡中戴高帽的男士和背對著觀賞者的
女子又是站在什麼位置？這是構圖上讓人費猜疑之處，可能的解釋

圖見 156、157 頁

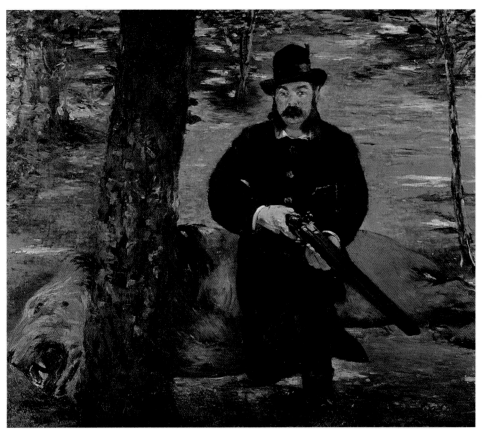

貝杜伊塞肖像（獵獅男人） 1880～1881年 油畫畫布 150×170cm 巴西聖保羅美術館藏

是，這兩人站在畫面之外的空間裡。

壯志未酬

　　一八八三年馬奈去世，他的罹病與過早去世，對近代藝術的打擊比一般人所認為的還要嚴重。因為，從一八七〇年代末期開始，馬奈嘗試各種大膽的創新；懂得如何畫出更為豐富而有變化的效果、運用更醒目的色彩，大大地擴展了自己的想像空間，並且克服了構圖上的缺陷。他覺得自己還有許多話要說，往後還要大顯身手呢

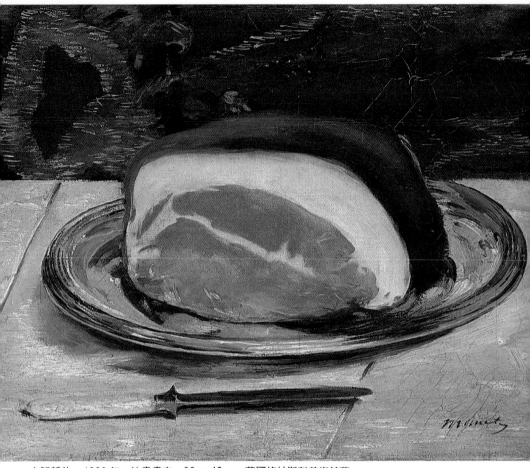

火腿靜物　1880 年　油畫畫布　32 × 42cm　英國格拉斯科美術館藏

。沙龍展諸公終於接受馬奈的創新風格與觀點，而且由於成功的獲
得認同，更激勵他超越自己。馬奈的登峰造極之作〈弗利‧貝傑爾
酒館〉，將他所熟悉的當代生活、引人遐思的題材，轉化成一系列
偉大而富寓意的景象。

　　病痛限制了馬奈想要施展雄心的大志，在一八八○年到一八八
三年之間，只好畫一些如花園、蠟筆人像和花的畫作。直到生命的
最後一年，他才慎重考慮畫一些小圖。馬奈的畫室裡總是擺有鮮花
，特別在他活著的最後一年，朋友、熟人、根本不認識的人都送花

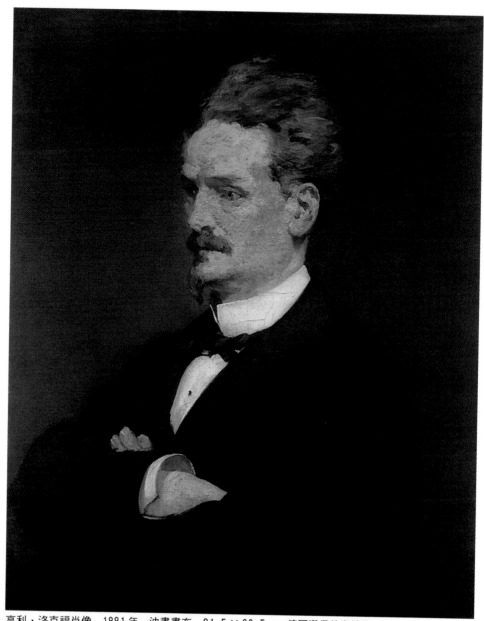

亨利・洛克福肖像　1881年　油畫畫布　81.5 × 66.5cm　德國漢堡美術館藏

一根蘆筍　1880年　油畫畫布　16×21cm　巴黎奧塞美術館藏（上圖）
咖啡館裡　1880年　油畫畫布　32×45cm　英國格拉斯科美術館藏（右頁上圖）
一束蘆筍　1880年　油畫畫布　44×54cm　科隆維爾夫·里察茲美術館藏（右頁下圖）

圖見 159 頁

來，因為人們知道大家的關心會給他帶來快樂。〈花瓶中的玫瑰及鬱金香〉一畫是馬奈在過世前幾個月畫的，構圖簡單，背景素淨。馬奈的靜物畫，常利用來自屋內高高的窗子射進來的光線，赤裸而冷峻。

　　不能伸展大志是馬奈的不幸，比莫內和竇加的眼盲更為悲慘，甚至比秀拉和羅特列克的早死還要悲哀；因為，這些藝術家都能創作出同質性高和完整的作品。馬奈是一位偉大的創作者，一位偉大的執行者，一位偉大的藝術家及影響者；不管他留給我們的是什麼，最後憑藉的是尚未完成的作品，而且是只實現部分理念的作品。

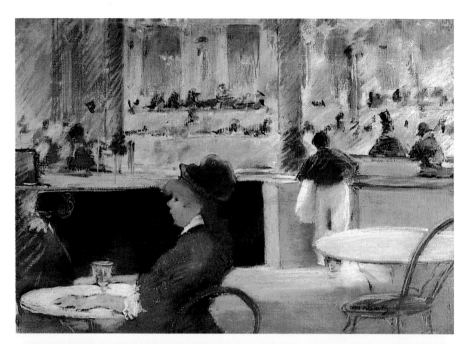

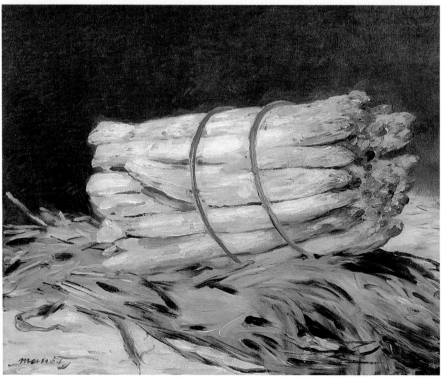

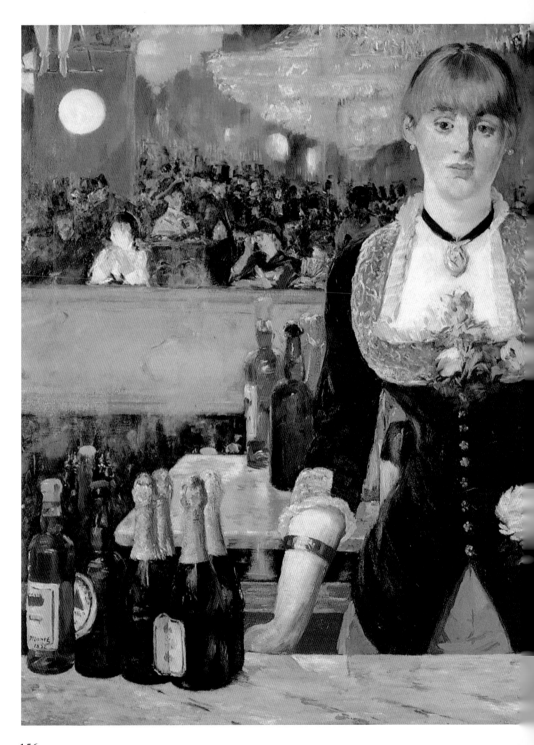

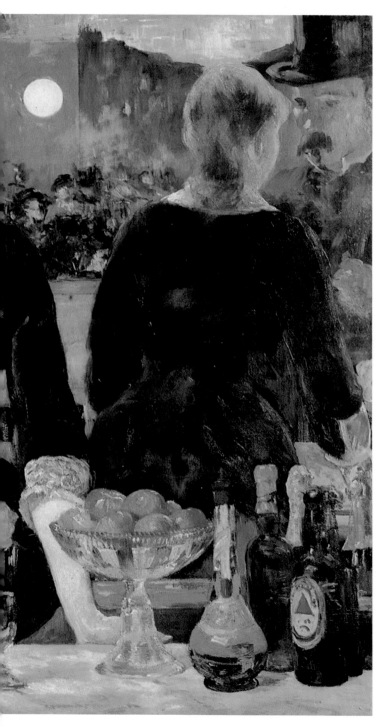

弗利・貝傑爾酒館
1881～1882 年
油畫畫布
96×130cm
倫敦文化協會畫廊藏

穿騎馬裝的女人　1882年　油畫畫布　92.5×72cm　瑞士泰森收藏（上圖）
花瓶中的玫瑰及鬱金香　1882年　油畫畫布　54×33cm　蘇黎世布勒基金會藏（右頁圖）

蘆艾的別莊　1882年　油畫畫布　92×73cm　墨爾本維多利亞國立美術館藏（上圖）
秋（梅麗・羅恩）　1881年　油畫畫布　56×35.5cm　南斯美術學院美術館藏（右頁圖）

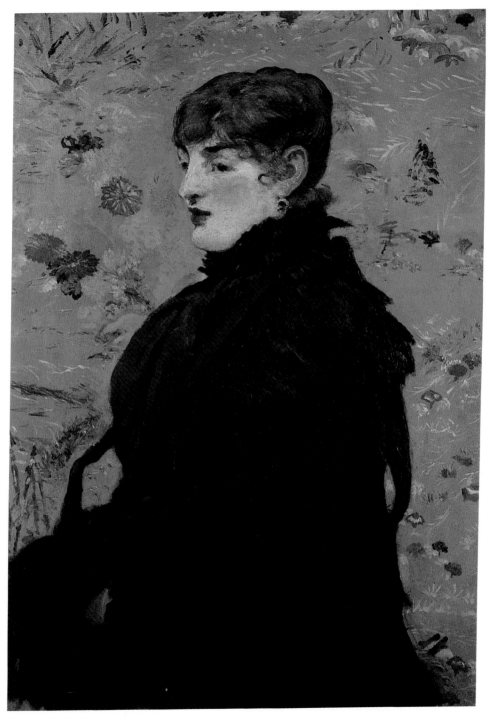

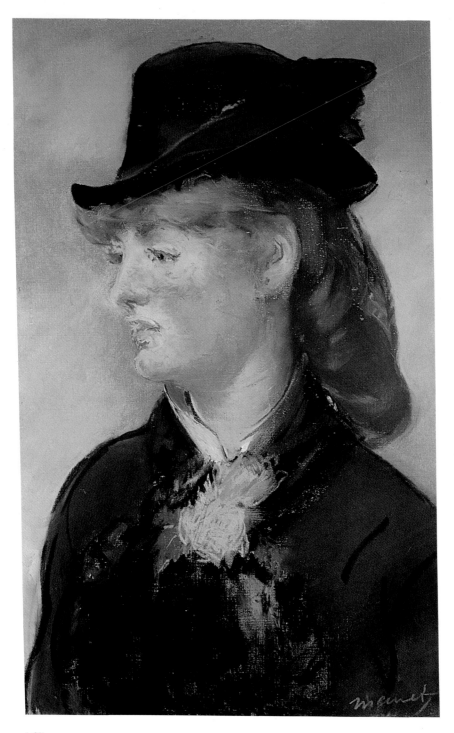

安東尼・普魯斯的肖像　1880 年　油畫畫布　65 × 54cm　莫斯科普希金美術館藏（上圖）
弗利・貝傑爾酒館的模特兒　1881 年　油畫畫布　54 × 34cm　第戎美術學院美術館藏（左頁圖）

蓓比的庭園一角　1880 年　油畫畫布　92 × 70 ㎝　蘇黎世布賀勒收藏（上圖）
蓓比的庭園一角（局部）　1880 年　油畫畫布　92 × 70 ㎝　蘇黎世布賀勒收藏（右頁圖）

玻璃花瓶中的白花　1882～1883 年　油畫畫布　54×46cm　柏林國立美術館藏

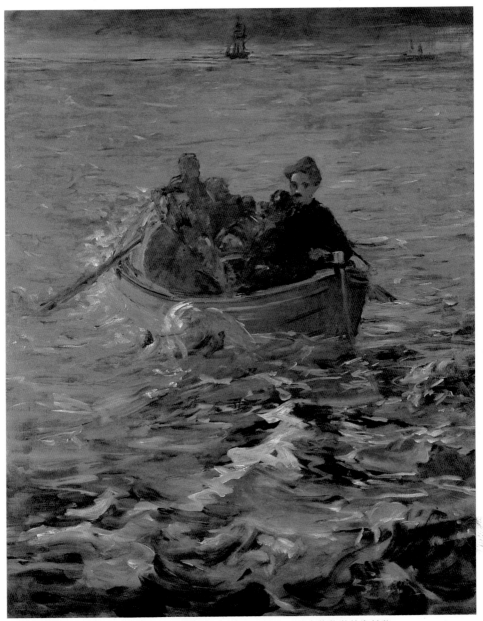

侯榭弗的逃亡　1880～1881年　油畫畫布　146×116cm　瑞士蘇黎世美術館藏

馬奈
素描、水彩、版畫
作品欣賞

紳士　鉛筆素描　巴黎私人收藏

在沐浴中的女人　紅色粉筆　倫敦科特德協會畫廊藏

男孩習作　紅蠟筆素描　鹿特丹波寧根美術館藏

鬥牛　水彩畫紙　巴黎私人收藏

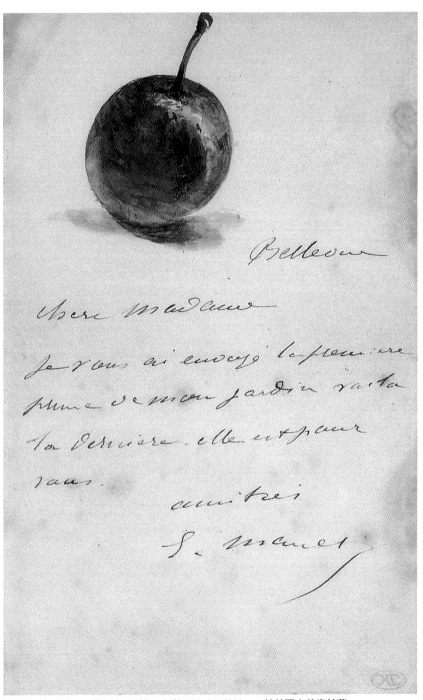

梅子和字跡手稿　1880 年　鋼筆、水彩　20.2×12.6cm　柏林國立美術館藏

肉店前排隊行列　1871 年　銅版畫　17.2 × 14.5cm　英國格拉斯科美術館藏

〈奧林匹亞〉速寫習作　1863 年　水彩畫紙　倫敦私人收藏

〈草地上的午餐〉速寫習作　1862 年　水彩畫紙　倫敦牛津私人收藏

174

處決　1875年　鉛筆水彩畫　46.2×32.5cm　布達佩斯市立美術館藏

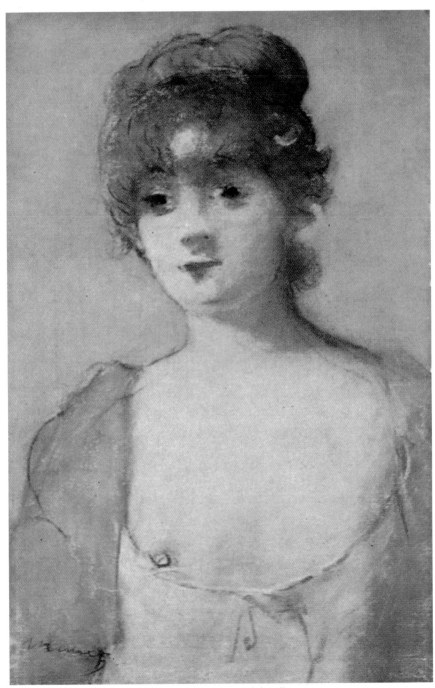

年輕女子肖像　1882 年　粉彩畫紙　26 × 45cm　私人收藏

小騎兵
1860 年 銅版畫
24.5×38.7cm
紐約公立圖書館版畫
部藏（上圖）

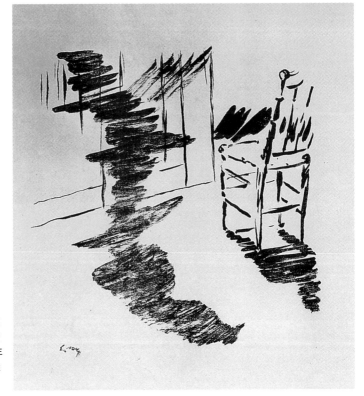

馬奈為艾德加・亞朗波
的詩〈大鴉〉所作插畫
〈椅子〉 1874～1875 年
石版畫　東京國立西洋
美術館藏（右圖）

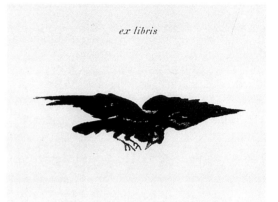

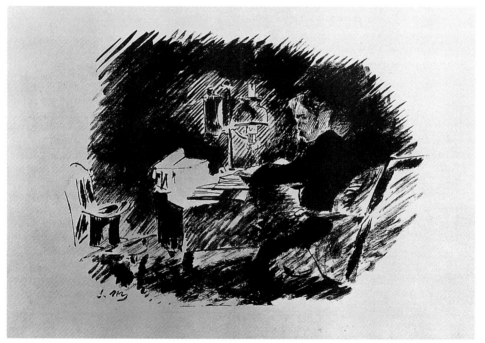

馬奈為艾德加・亞朗波的詩〈大鴉〉所作扉頁　鴉的頭部　1874～1875 年　石版畫　27.5×37cm
東京國立西洋美術館藏（上左圖）
馬奈為艾德加・亞朗波的詩〈大鴉〉所作藏書票　鴉的飛姿　1874～1875 年　石版畫
東京國立西洋美術館藏（上右圖）
馬奈為艾德加・亞朗波的詩〈燈下〉所作扉頁　1874～1875 年　石版畫　東京國立西洋美術館藏
（下圖）

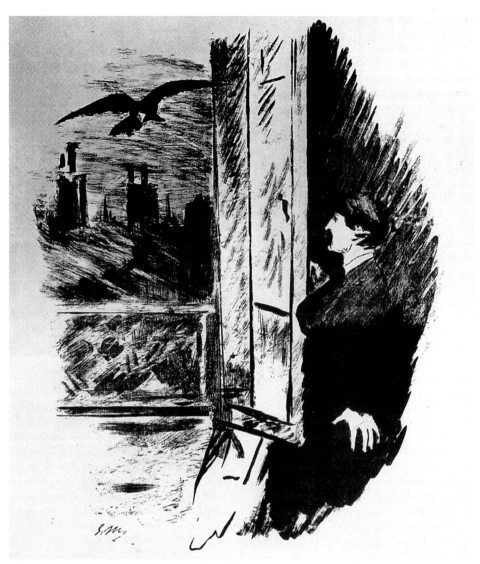

馬奈為艾德加・亞朗波的詩〈大鴉〉所作插畫〈窗邊〉1874～1875 年　石版畫　東京國立西洋美術館藏

馬奈年譜

巴吉爾筆下作畫的馬奈
素描　法國蒙彼利埃
私人收藏

一八三二　一月二十三日，出生於巴黎小奧古斯坦街五
　　　　　號。父親奧古斯特(Auguste Manet)任職司法
　　　　　部。母親尤金－德希蕾·傅尼葉(Eugenie-
　　　　　Desiree Fournier)是外交官的女兒。

一八三九～四四　七歲～十二歲。在舅舅艾德蒙－愛德華
　　　　　·傅尼葉(Edmond-Edouard Fournier)的指導
　　　　　下，嘗試繪畫。（一八四一年雷諾瓦出生。）

一八四四　十二歲。進入巴黎洛林學院，結識安東尼·普
　　　　　魯斯特，成為終身好友。

一八四八　十六歲。完成在洛林學院的學業。上了一艘商
　　　　　船學校的船，做見習水手。（高更出生。）

一八四九　十七歲。四月，在巴西里約熱內盧。回巴黎
　　　　　後，投考海軍學校失敗。決心成為畫家，入托
　　　　　馬·庫退赫畫室。（庫爾貝創作〈奧爾南的葬

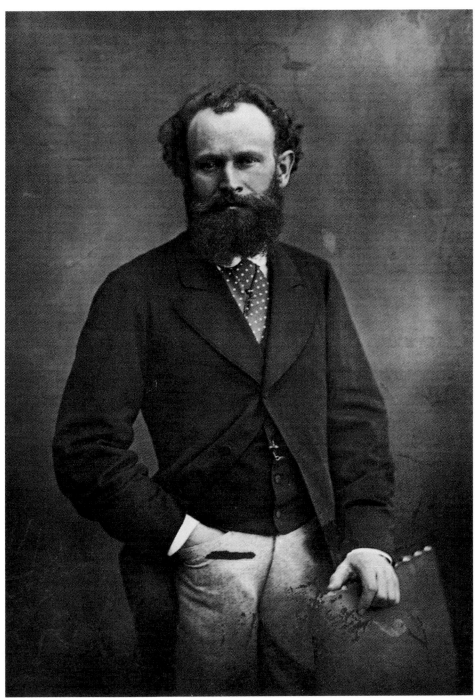

馬奈像　1863 年　納達爾攝影

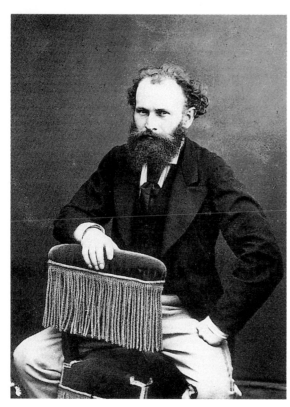

馬奈像　1865 年　納達爾攝
法國國立紀念物局藏

禮〉。）

一八五〇〜六　十八〜廿四歲。在庫退赫的畫室中學習繪
　　　　　　　畫。

一八五三　二十一歲。遊義大利。（梵谷出生。）

一八五六　二十四歲。前往荷蘭，德國慕尼黑、德勒斯登
　　　　　，維也納，以及義大利的翡冷翠、羅馬、威尼
　　　　　斯等地旅行。

一八六一　二十九歲。〈西班牙歌手〉入選沙龍，並獲優
　　　　　勝提名。

一八六二　三十歲。認識維克多莉・姆蘭，日後成爲他作
　　　　　畫時常用的模特兒。（巴黎東方美術專門店「中

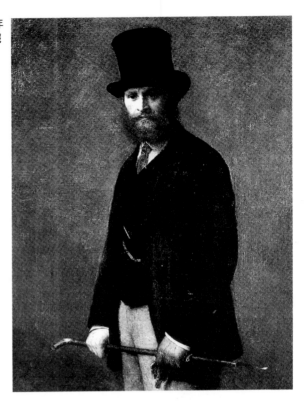

芳丹‧拉杜　馬奈肖像　1867年
油畫畫布　美國芝加哥美術館藏

　　　　　　　　國門」開店。）

一八六三　三十一歲。二月至三月，在路易士‧馬爾提內
　　　　　藝廊展出畫作。作品〈草地上的午餐〉遭沙龍
　　　　　展拒絕，結果在「落選作品展」中展出。〈草
　　　　　地上的午餐〉備受矚目，成爲公眾批評的焦點
　　　　　。十月二十八日，馬奈與蘇珊妮‧蕾荷芙（
　　　　　Suzanne Leenhoff）在荷蘭舉行婚禮。（美國林
　　　　　肯發表解放黑奴宣言。巴黎舉行「落選作品展
　　　　　」。孟克出生。）

一八六四　三十二歲。夏天在海邊的布隆訥（Boulogne-
　　　　　sur-Mer）度假。（羅特列克出生。）

1867 年馬奈個展遭受漫畫諷刺批評

一八六五　三十三歲。二月，在馬爾提內藝廊展出新的作
　　　　　品。八月，前往西班牙，認識狄奧多・杜雷（
　　　　　Theodore Duret）。

一八六七　三十五歲。在阿爾瑪大街波莫洛侯爵（ｔｈｅ
　　　　　Marquisof Pomereux）花園展覽館展出作品。夏
　　　　　天，至海邊的布隆訥和特拉維度假。

一八六八　三十六歲。在海邊的布隆訥，開始繪〈畫室裡
　　　　　的午餐〉。

一八六九　三十七歲。收伊娃・貢薩雷（Eva Gonzales）爲
　　　　　學生。

一八七〇　三十八歲。十二月，加入國民自衛軍。（七月
　　　　　，普法戰爭爆發。）

一八七一　三十九歲。回到歐洛宏（Oloron）與家人團聚。
　　　　　遊波爾多，並在海濱度假中心阿禾卡匈
　　　　　（Arcachon）待了一個月。五月，重返巴黎，發

馬奈的信，每張信紙都
畫有他的淡彩速寫
巴黎羅浮宮美術館藏

現畫室部分毀損。

一八七二　四十歲。首次將畫作賣給畫商杜蘭－劉耶。將
　　　　　畫室遷往聖・佩德斯布爾街四號。八月，前往

馬奈筆下的波特萊爾　1869年　銅版畫　9.6×8.2cm　巴黎國立圖書館藏

荷蘭。（莫內創作〈印象‧日出〉。）

一八七三　四十一歲。〈啤酒瓶〉於沙龍中展出，獲得好
　　　　　評。結識法國象徵派詩人馬拉梅。

一八七四　四十二歲。夏天，先至傑努比里耶的別墅住一
　　　　　段時日，與莫內一起作畫。之後，在提梭的陪
　　　　　伴下到威尼斯做短暫的停留。（四月，巴黎舉行
　　　　　第一屆印象派畫展，三十人參加。）

一八七六　四十四歲。七月，在蒙裘隆（Montgeron）的霍謝

杜維麗公園在當時是上流階級人士與藝術家聚集的巴黎社交場所

戴家族(the Hoschede family)中停留了兩週
，然後前往非坎(Fecamp)。(巴黎舉行第二屆印
象派畫展。)

一八七八　四十六歲。開始為左腳疼痛所苦。搬離聖‧佩
德斯布爾街的畫室，租下瑞典畫家羅森伯爵的
畫室。(巴黎舉行第三屆印象派畫展。庫爾貝去
世。)

一八七九　四十七歲。四月，遷入阿姆斯特丹街七十七號
的新畫室。再度為腿疾所苦，前往貝勒布(
Bellevue)接受治療。(法國革命一百週年，「
馬賽曲」定為國歌，七月十四日定為國慶。第

馬奈在凡爾賽別墅的畫室

馬奈墓碑

四屆印象派畫展。克利出生。)

一八八〇　四十八歲。四月，在「現代生活週刊」舉辦的
　　　　　展覽會中展出新作。至貝勒布，在女歌唱家艾
　　　　　米莉‧安布蕾(Emilie Ambre)的別墅居停數月
　　　　　之久，常在戶外作畫。十一月，返回巴黎。(巴
　　　　　黎創設裝飾美術館。舉行第五屆印象派畫展，

巴黎奧塞美術館陳列的馬奈名畫

高更加入。）

一八八一　四十九歲。在沙龍展出亨利・佩魯杜傑，以及
　　　　　亨利・侯榭弗的肖像畫，獲二等獎章，得享日
　　　　　後免審查的待遇。六月，遷往凡爾賽的別墅。
　　　　　在好友普魯斯特，也是甘貝特內閣美術部門首
　　　　　長的推薦下獲頒榮譽勳位勳章。（巴黎舉行第六
　　　　　屆印象派畫展。畢卡索出生。）

一八八二　五十歲。最後一次在沙龍中展出畫作，〈春〉

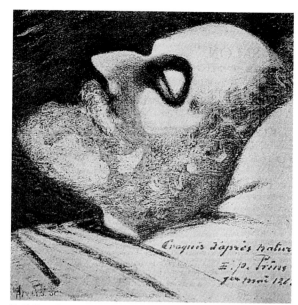

臨終的馬奈　1883 年　皮耶・布朗作

和〈弗利・貝傑爾酒館〉。七月至十月，住在
留伊由(Rueil)。(巴黎舉行第七屆印象派畫展
。勃拉克出 生。)

一八八三　五十一歲。步行困難，無法走進畫室作畫。四
月十四日，左腿壞疽，四月二十日，外科手術
切除左腿。四月三十日，馬奈去世。五月三日
，在聖・路易・達坦舉行葬儀，由普魯斯特發
表弔詞。(巴黎小皇宮美術館舉行日本版畫展，
莫泊桑發表〈女人的一生〉，尼采發表〈查拉
圖斯特拉如是說〉，尤特里羅出生。)